C=21 M=24 Y=0 K=0
C=30 M=17 Y=80 K=0
C=92 M=66 Y=20 K=0
C=20 M=50 Y=45 K=0
C=40 M=0 Y=10 K=0

写给设计师的书

TO DESIGNER

会展展示设计手册

董辅川 王 萍 编著

U0331698

清华大学出版社

北 京

内 容 简 介

本书是一本全面介绍会展展示设计的图书，特点是知识易懂、案例趣味、动手实践、发散思维。

本书从学习会展展示设计的基础知识入手，循序渐进地为读者呈现一个个精彩实用的知识、技巧。本书共分为 7 章，内容分别为会展展示设计原理、会展展示设计基础知识、会展展示设计基础色、会展展示设计的元素、不同行业的会展展示设计、会展展示设计的风格、会展展示设计秘籍。并且在多个章节中安排了设计理念、色彩点评、设计技巧、配色方案、佳作欣赏等经典模块，在丰富本书结构的同时，也增强了实用性。

本书内容丰富、案例精彩、版式设计新颖，适合会展展示设计师、室内设计师、初级读者学习使用，而且还可以作为大中专院校会展展示设计、室内设计专业及会展展示设计培训机构的教材，也非常适合喜爱会展展示设计的读者朋友作为参考。

图书在版编目 (CIP) 数据

会展展示设计手册 / 董辅川，王萍编著 . —北京：清华大学出版社，2020.8（2024.7重印）
（写给设计师的书）

ISBN 978-7-302-55924-5

Ⅰ . ①会… Ⅱ . ①董… ②王… Ⅲ . ①展览会－陈列设计－手册 Ⅳ . ① J525.2-62

中国版本图书馆 CIP 数据核字 (2020) 第 115918 号

责任编辑：韩宜波
封面设计：杨玉兰
责任校对：周剑云
责任印制：宋 林

出版发行：清华大学出版社
 网 址：https://www.tup.com.cn, https://www.wqxuetang.com
 地 址：北京清华大学学研大厦 A 座 邮 编：100084
 社 总 机：010-83470000 邮 购：010-62786544
 投稿与读者服务：010-62776969, c-service@tup.tsinghua.edu.cn
 质量反馈：010-62772015, zhiliang@tup.tsinghua.edu.cn
印 装 者：三河市天利华印刷装订有限公司
经 销：全国新华书店
开 本：190mm×260mm 印 张：10.75 字 数：257 千字
版 次：2020 年 8 月第 1 版 印 次：2024 年 7 月第 3 次印刷
定 价：69.80 元

产品编号：085135-01

前言 FOREWORD

本书是笔者对多年从事会展展示设计工作的一个总结，以让读者少走弯路寻找设计捷径的经典手册。书中包含了会展展示设计必学的基础知识及经典技巧。身处设计行业，你一定要知道，光说不练假把式，本书不仅有理论、有精彩案例赏析，还有大量的模块启发你的大脑，锻炼你的设计能力。

希望读者看完本书后，不只会说"我看完了，挺好的，作品好看，分析也挺好的"，这不是编写本书的目的。是希望读者会说"本书给我更多的是思路的启发，让我的思维更开阔，学会了设计的举一反三，知识通过吸收消化变成自己的"，这是笔者编写本书的初衷。

本书共分 7 章，具体安排如下。

第1章 会展展示设计的原理，介绍什么是会展展示设计，会展展示设计中的点、线、面，会展展示设计中的元素。

第2章 会展展示设计的基础知识，包括会展展示设计色彩、会展展示设计布局、视觉引导流程、环境心理学。

第3章 会展展示设计的基础色，从红、橙、黄、绿、青、蓝、紫、黑、白、灰 10 种颜色，逐一分析讲解每种色彩在会展展示设计中的应用规律。

第4章 会展展示设计的元素，其中包括展示空间、展品陈列、产品发布空间、合作洽谈空间、照明、道具。

第5章 不同行业的会展展示设计，其中包括 12 种常见的会展展示行业。

第6章 会展展示设计的风格，其中包括 8 种常见的会展展示风格。

第7章 会展展示设计的秘籍，精选 15 个设计秘籍，让读者轻松愉快地学习完最后的部分。本章也是对前面章节知识点的巩固和理解，需要读者动脑思考。

▶ 本书特色如下。

◎ 轻鉴赏，重实践。鉴赏类书只能看，看完自己还是设计不好，本书则不同，增加了多个色彩点评、配色方案模块，让读者边看、边学、边思考。

◎ 章节合理，易吸收。第 1~3 章主要讲解会展展示设计的基本知识，第 4-6 章介绍会展展示设计的元素、不同行业的会展设计、会展展示设计的风格，第 7 章以轻松的方式介绍 15 个设计秘籍。

◎ 设计师编写，写给设计师看。针对性强，而且知道读者的需求。

◎ 模块超丰富。设计理念、色彩点评、设计技巧、配色方案、佳作欣赏在本书都能找到，一次性满足读者的求知欲。

◎ 本书是系列书中的一本。在本系列书中读者不仅能系统学习会展展示设计，而且还有更多的设计专业供读者选择。

希望本书通过对知识的归纳总结、趣味的模块讲解，打开读者的思路，避免一味地照搬书本内容，推动读者自行多做尝试、多理解，增加动脑、动手的能力。希望通过本书，能激发读者的学习兴趣，开启设计的大门，帮助你迈出第一步，圆你一个设计师的梦！

本书由董辅川、王萍编著，参与本书编写和整理工作的还有孙晓军、杨宗香、李芳。

由于编者水平有限，书中难免存在疏漏和不妥之处，敬请广大读者批评和指正。

编　者

目录

第4章
CHAPTER 4
P/65
会展展示设计的元素

第5章 CHANGER 5
v84
不同行业的会展展示设计

第 **1** 章　会展展示设计的原理

　　会展展示设计是一门专业性很强的学科，随着该行业的不断发展，各类不同形式的展示层出不穷，因此整体效果的个性、特色和视觉美感成为使空间脱颖而出的重要条件。

　　在设计的过程中，需要将会展展示的内容、形式和视觉形象等因素进行综合性的考虑，打造符合品牌定位和受众审美风格的实用性空间效果。

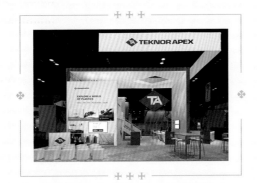

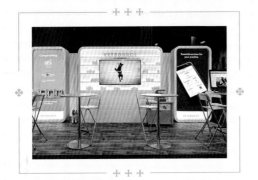

1.1 什么是会展展示设计

　　会展展示设计是通过视觉传达设计、空间环境设计、工业设计、陈列设计等设计技巧与手段，以及元素的展示和氛围的渲染，将信息准确又迅速地传达给受众，对受众的心理、思想以及行为产生影响的创造性设计活动。

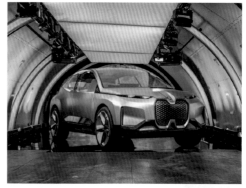

会展展示设计原则:

以人为本: 设计艺术源于生活, 同时也在一定程度上反映了当代人们的生存与生活习惯, 因此设计应该以人为本。以受众的实际感受、体验为出发点, 尊重人们的生活习惯, 充分满足人们的内心期待, 打造合理且美观的会展展示空间效果。

注重原生态: 在科技飞速发展的今天, 将原生态的设计理念融入会展展示设计当中, 回归自然、保持本色, 使人与自然和谐共处, 让受众体会到亲切、自然的环境氛围。

元素多元化: 会展展示设计是一门种类丰富、交叉性强的设计学科, 在设计与构思的过程中, 多元化的设计方式能够通过其独特、新奇、丰富的设计理念与形式在众多环境中脱颖而出, 增强空间的设计感, 升华空间的展示效果。

提倡高科技: 高科技设计元素发展至今, 已成为方便、快捷、人性化的代名词, 在会展展示设计中, 高科技元素的应用层出不穷, 使展示空间的效果更加科技化、实用化。

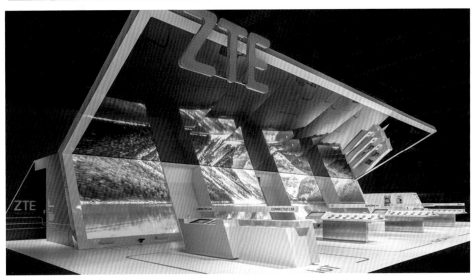

1.2 会展展示设计中的点、线、面

　　点、线、面是支撑设计元素的基本要素，常形成"点动成线、线动成面、面动成体"的视觉效果。在会展展示设计中，这三要素的应用总是相对而言的，并通过不同的组合与构建方式，辅助空间整体效果，形成和谐统一的展示空间。

 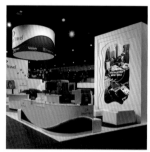

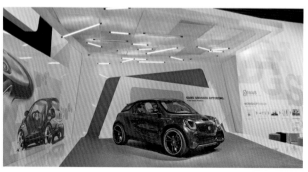

　　会展展示设计中的点："点"是一种具有空间位置的设计单位，在会展展示设计中，单独存在的点会产生一种凝聚力，集中受众的视线。而发散的点会根据其向内或向外的布局效果使人产生收缩或扩张的视觉感受。

 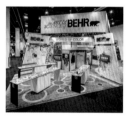

会展展示设计中的线："线"是点运动所形成的轨迹，在会展展示设计中，具有一定的向导性与流动性，线的运用能够使展示空间更具动感。我们可大致运用线的长短、虚实、粗细和直曲的对比效果与空间的整体氛围相结合，塑造出更加富有生命力的展示空间效果。

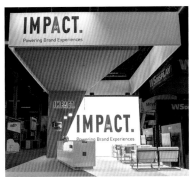
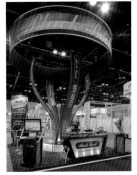

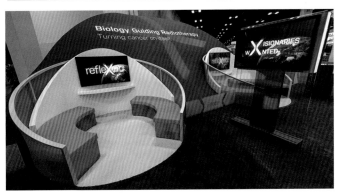

会展展示设计中的面："面"是相对于点和线而言更具表现力的展示元素，我们可大致将其分为平面和曲面。平面由于其棱角分明的属性更容易塑造出平和、规整、尖锐的视觉效果，而曲线则由于它的圆滑会使空间看上去更加柔和、大气、自然。

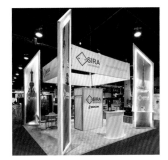

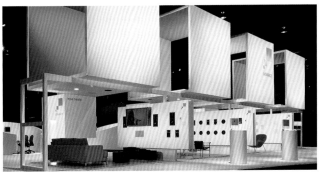

1.3 会展展示设计中的元素

　　会展展示设计的多元化是显而易见的。在设计的过程中，少不了色彩、陈列、材料、灯光以及装饰元素的应用，有时，设计师还会将不同的空间氛围和展品属性进行结合，利用气味的渲染刺激受众的嗅觉，营造出与其他展示空间不同的独特氛围，以达到加深受众印象的目的。由此可见，会展展示设计会通过各种设计元素的结合，创造出时尚、美观与个性化并存的展示效果。

色彩：色彩是能够直击受众内心的设计元素，对于设计师来讲，也是氛围渲染的好帮手。色彩的展现能够较为直观、准确地向受众传递信息，并通过每个人的不同理解，为空间创造出无限可能。

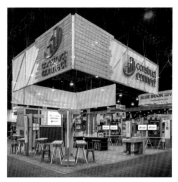

陈列：会展展示空间是以将元素更加有效地呈现在受众眼前为主要目的的设计空间，因此元素的陈列方式是设计的重中之重。好的陈列方式能够扬长避短，并将重点元素重点突出，通过陈列方式对受众进行引导，提高展示效果的有效率。

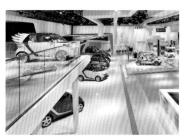

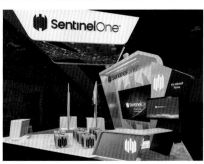
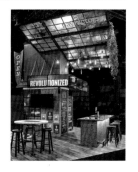

材料：会展展示设计中的材料主要包括木材、石材、金属、玻璃、陶瓷、油漆、塑料、合成材料、黏合剂、五金制品、纺织材料、饰品等，不同材料都有着属于自己的风格与属性，所营造出的氛围也各不相同。

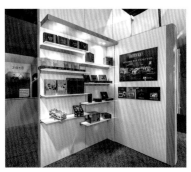
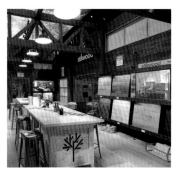

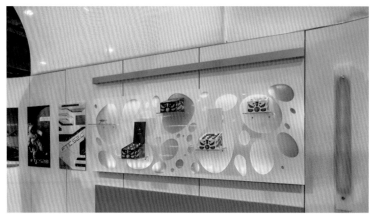

灯光：灯光设计的好坏直接影响品牌定位与空间形象，是氛围渲染的最佳利器之一。在设计的过程中，要在亮度与氛围的营造这两者间进行合理中和，做到主次分明、美观且实用。

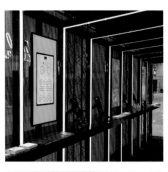
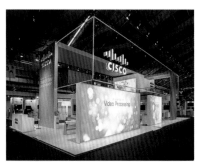

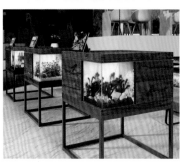
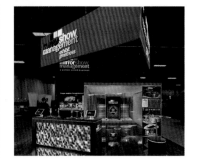

装饰：装饰对于气氛的营造和主题的烘托具有至关重要的作用。与主题风格相对应的装饰能够增强空间的设计感、提升空间的艺术氛围，使空间的展示效果得到升华，让空间看上去更加充实饱满，使人印象深刻。

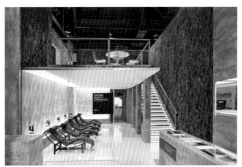

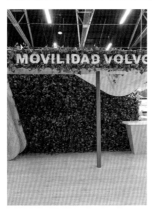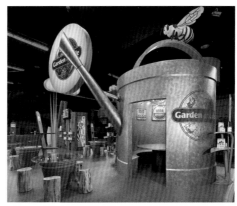

气味：会展展示空间对于气味的营造是有选择性的。气味的应用能够加深受众对空间的印象，通过气味的渲染使展示空间更加舒适宜人，增强受众对展示空间的体验感。

第2章 会展展示设计的基础知识

会展展示设计是一项具有较强经济辐射效应的创造性设计活动。利用建造、工程和视觉传达等设计手段，借助展示空间向受众传递有效的信息与内容。在设计的过程中，要根据展示元素的特点与属性设计出具有针对性的展示空间效果。

会展展示的四个设计要素如下。

◆ 会展展示设计色彩：色彩是视觉传达中重要的表现元素之一，具有强烈的视觉冲击性、易识别性和关联性，能够较为直接地塑造出空间的环境氛围，影响受众的心理感受。

◆ 会展展示设计布局：会展展示设计合理的空间布局能够更加有效地将展示元素的特点与属性呈现在受众的眼前，增强空间的美观性与合理性。

◆ 视觉引导流程：会展展示设计中的视觉引导流程，是利用一系列元素将受众的行进路线或视线进行正确的引导，以提高展示和浏览的双重效率。

◆ 环境心理学：会展展示设计并不是将元素进行简单的呈现，而是需要将受众的内心需求融入设计中，营造出一种符合人类美学认知的舒适视觉体验空间，通过展品与信息的展示与传达，引发受众情感上的共鸣。

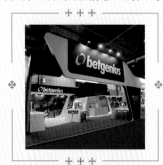
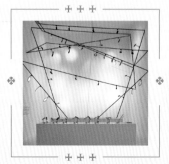

2.1 会展展示设计色彩

色彩是一种极具联想性的设计元素，在会展展示设计中，能够直击受众的内心，产生明确的视觉冲击力和艺术感染力。由于观看者的兴趣、性格、年龄与社会经验等因素的不同，会对色彩产生不同的视觉效果，但总体感受的方向是一致的。

我们可以大致将色彩分为温度的冷与暖、重量的轻与重、位置的进与退和风格的华丽与朴实。

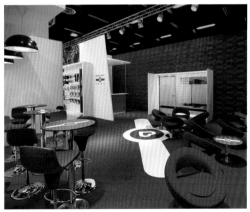
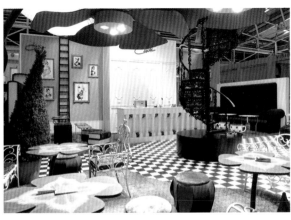

2.1.1 会展展示设计的冷色调和暖色调

色彩的冷暖色调，是指颜色在受众内心产生的冷或暖的感觉。例如：红、橙、黄等颜色为暖色调，通常情况下会营造出炽热、温和、兴奋的视觉效果；而绿、青、蓝等颜色为冷色调，冷色调的应用通常会为空间营造出清爽、开阔、通透、理智的空间氛围。

暖色调的会展展示设计赏析：

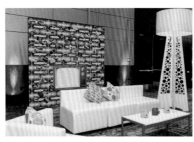

冷色调的会展展示设计赏析：

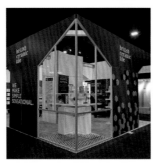 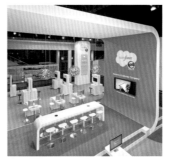

2.1.2 会展展示设计色彩的"轻""重"感

色彩的明度决定着色彩的轻重感。高明度的色彩视觉效果相对较"轻",给人一种纯净、淡然、清爽的视觉感受;而低明度的色彩视觉效果相对较"重",在空间中更容易营造出一种稳重、平静的空间氛围。

视觉效果"轻"的会展展示设计赏析:

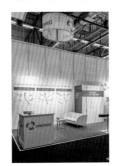
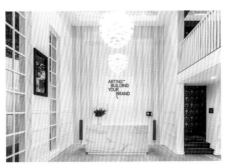

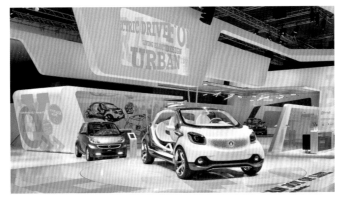

视觉效果"重"的会展展示设计赏析:

2.1.3 会展展示设计色彩的"进""退"感

色彩的"进"与"退"总是相对而言的。低明度或是冷色调的色彩，由于其低调、平和的色彩属性，总是会产生一种后退的视觉效果，在设计中，相对而言更适合作为底色；而高明度或是暖色调的色彩，则会产生一种前进或是突出的视觉效果。

进退感的会展展示设计赏析：

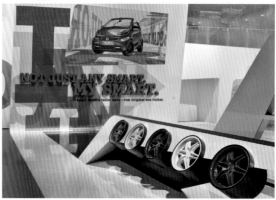

2.1.4 会展展示设计色彩的"华丽感""朴实感"

色彩的明度与纯度决定着色彩的"华丽感"与"朴实感",明度高、纯度高的色彩看上去更加华丽、鲜明,而明度和纯度相对较低的色彩看上去更加朴素、低调。

华丽感的会展展示设计赏析:

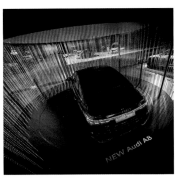
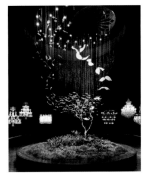

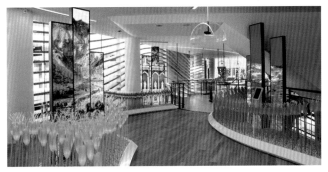

朴实感的会展展示设计赏析:

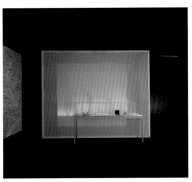

2.2 会展展示设计布局

会展展示设计的布局需要一定的技巧性，合理且美观的空间布局方式可以进一步烘托出空间的主题与氛围，提高空间的辨识度。

从特定角度来讲，我们可以将会展展示设计的布局分为直线型、曲线型、独立型和图案型四种。

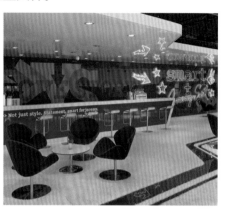

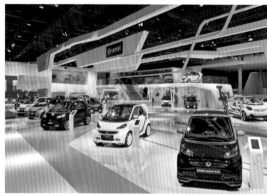

2.2.1 会展展示设计直线型布局

直线型布局是会展展示设计中应用最为广泛的一种布局方式，展示中所出现的不同类型的直线，分别能够呈现不同的视觉效果。例如：有规律的直线型布局方式能够使空间看上去更加规整且充满秩序感；反之则会营造出一种自然、生动、畅快的空间氛围。

直线型会展展示设计布局赏析：

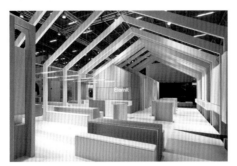

2.2.2 会展展示设计曲线型布局

曲线型布局大致可分为封闭型曲线布局和开放型曲线布局两种形式，并通过不同的曲率呈现不同的视觉效果。曲率越大，弯曲程度越大，越能够体现出富有变化的活跃氛围；反之，曲率越小，营造出的空间氛围越平和。

曲线型会展展示设计布局赏析：

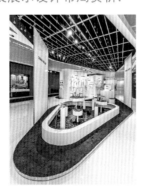
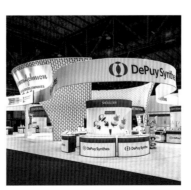

2.2.3 会展展示设计独立型布局

独立型布局方式更加侧重于空间的私密性和展品的重点突出性，该种布局方式能够使展示元素在空间中更加突出，更容易吸引受众的注意力。

独立型会展展示设计布局赏析：

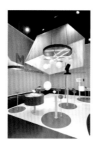
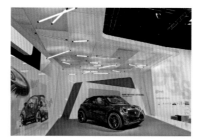

2.2.4 会展展示设计图案型布局

图案型布局方式是通过图案的不同属性为空间带来不同的视觉效果，使展示空间的表达方式看上去更加生动具体。

图案型会展展示设计布局赏析：

2.3 视觉引导流程

　　视觉引导流程是以目光捕捉为首要目的，吸引受众注意后，再进行视觉的引导与信息的传达和交替，从而达到使受众对展示空间印象存留的目的。

　　视觉引导可分为：装饰元素引导、符号引导、颜色引导和灯光引导等方式。

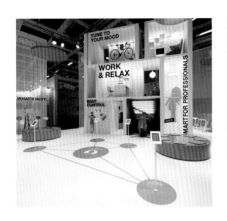

2.3.1 通过装饰元素进行视觉引导

装饰元素是会展展示设计中常见的应用元素，它既能对空间起到装饰作用，同时也可以根据其具体展现的方式与陈列的技巧，对会展展示空间进行合理规划，以实现对受众视线与行进路线的正确引导。

实例赏析：

这是一款家具类的展厅设计。以"弦理论"为设计主题，以绳线为主要的装饰元素，将展示区域用若干黑色的细绳线进行区域的划分，并开辟出进出口。因此黑色细绳线既是装饰元素，又是空间的隔断和空间的视觉引导元素。

■ RGB=57,71,106 CMYK=86,78,45,8
□ RGB=229,228,226 CMYK=12,10,11,0
■ RGB=80,73,75 CMYK=73,69,64,24
■ RGB=233,206,27 CMYK=16,20,89,0

2.3.2 通过符号进行视觉引导

符号是一种常见的引导方式，其简约、易识的属性深受设计师们的青睐。

这是一款艺术博览会进口展品区域的指示牌设计。在纯白色的指示牌上，采用向左的箭头和文字对空间的区域划分进行简洁且明确的指示，紫色调的文字与符号引导与植物背景墙共同营造了清新、浪漫的空间氛围。

■ RGB=126,19,78 CMYK=58,100,54,13
□ RGB=239,239,239 CMYK=8,6,6,0
■ RGB=55,72,41 CMYK=79,61,94,36

这是一款艺术博物馆安全出口的指示设计。简洁的墙体造型搭配均等的玻璃落地窗，形成纯净与极简的美感。在空间的显眼处放置一个安全出口的指示牌，醒目的颜色搭配简约易懂的标志，可以增强其可见性与易读性。

■ RGB=1,229,111 CMYK=65,0,74,0
□ RGB=247,248,252 CMYK=4,3,0,0
■ RGB=211,214,219 CMYK=20,14,11,0

2.3.3 通过颜色进行视觉引导

色彩是一种极具视觉冲击力的引导元素，在会展展示设计中，可以通过色彩的对比将空间的区域进行划分，或是将展示元素进行凸显。

这是一款室内展厅的空间设计。采用鲜活、热情的红色与纯净、低调的白色使展示空间内外两侧形成鲜明对比。高耸的白色墙壁采用镂空的样式将标志"EK"进行大胆的展现，使室内外空间形成呼应，突出空间主题。

这是一款家具展品的室内展厅设计。将每一组家具都放置在单独的矩形区域内，并以不同的低饱和度色彩将其进行区分，使人一目了然。

■ RGB=126,28,42 CMYK=42,100,93,9
■ RGB=151,144,140 CMYK=48,42,41,0
■ RGB=196,186,182 CMYK=27,27,25,0
■ RGB=235,221,211 CMYK=10,15,16,0

■ RGB=162,176,182 CMYK=42,27,25,0
■ RGB=118,114,111 CMYK=62,55,53,2
■ RGB=161,152,146 CMYK=43,39,39,0
■ RGB=205,202,197 CMYK=23,19,21,0

2.3.4 通过灯光进行视觉引导

灯光是会展展示设计中必不可少的应用元素，若将其作为空间中的视觉引导元素，可以将展示区域或者展示元素进行重点突出。

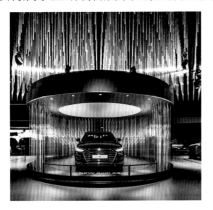

示厅内的天花板上，采用大型的圆形光源作为主光源，并在厅内设置简约的小射灯作为辅助光源，通过光源的光照效果将其进行突出，更容易引起受众的注意力。冷色调的配色方案可以增强空间的科技感。

■ RGB=2,61,183 CMYK=95,79,0,0
■ RGB=10,11,17 CMYK=91,97,80,73
■ RGB=91,119,142 CMYK=71,51,37,0
■ RGB=249,244,247 CMYK=3,6,2,0

这是一款无人驾驶汽车的会展展示空间设计。将展示元素单独进行呈现，在展

2.4 环境心理学

　　会展展示设计的最终目的是将展示元素呈现在受众的眼前，并通过多方位的设计技巧，增强设计整休的美观性与实用性。

　　环境心理学则是研究环境和受众心理与行为之间关系的一种学科。通过环境心理学的应用，打造出以人为本的合理化的展示空间效果。

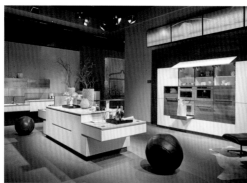

2.4.1　受众在环境中的视觉界限

　　人眼的视觉范围是有限的。在会展展示设计中，要想将展示元素近乎完美地呈现在受众的眼前，首要应明确受众在空间中的视觉范围，根据人眼对周遭环境的感受能力，合理地规划元素的陈列方式与位置，增强产品的曝光度，使展示元素更加完整、有效地呈现在受众眼前。

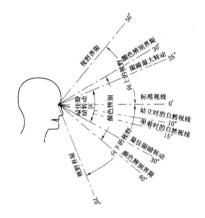

2.4.2　注重会展展示设计的系统性

　　为了使会展展示空间的整体效果更加和谐，在设计的过程中需要注意整体氛围的系统性。风格的统一、色调的和谐与装饰元素的重复使用等设计技巧，将若干子系统进行风格的统一协调与搭配，使空间看上去更加整体化。

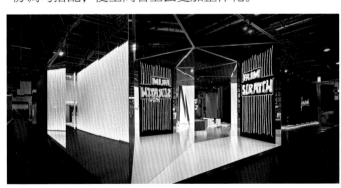

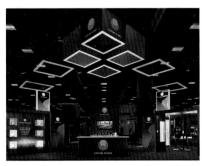

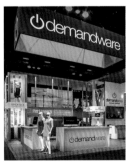

2.4.3 图形形状传递给受众的视觉印象

图形与形状被广泛应用于会展展示设计中，不同的图形与形状会营造出不同的空间氛围。如：

矩形、三角形、直线等使空间看上去更加稳固、流畅。

圆形、曲线、浪线等，使空间看上去更加活跃、生动。

 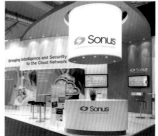

不规则图形，使空间更具变化效果，增强了空间的设计感。

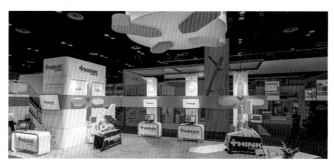

2.4.4　空间环境对受众心理的影响

　　不同风格的空间效果会为受众带来不同的心理感受，通过视觉、听觉、嗅觉、触觉等元素直击受众内心，使受众内心的感受因不同的空间效果而产生变化。

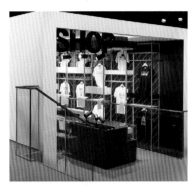
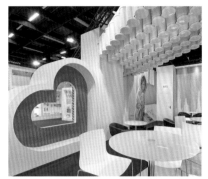

第 **3** 章　会展展示设计的基础色

色彩是一种具有联想性的装饰元素，将同一种色彩应用到不同的场景中会产生不一样的视觉效果。同时，由于观看者的角度、性别、年龄、性格、社会经验的不同，也会对色彩有着不同层次的理解。由此可见，色彩对会展展示设计有着无可替代的作用，因此在设计的过程中，要掌握好色彩基本的属性与特征，使色彩的魅力能够充分地发挥出来，同时也能够使展示设计作品达到预期的效果。

◆ 具有较强的视觉冲击力。

◆ 能够产生强烈的艺术感染力。

◆ 具有向导性。

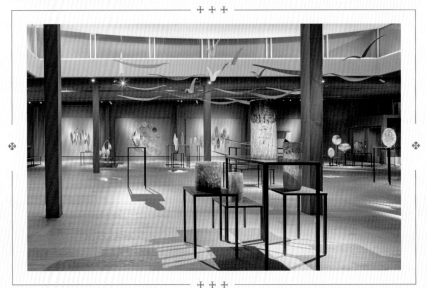

3.1 红

3.1.1 认识红色

红色：红色是可见光谱中光波最长的色彩，在空间会显得格外醒目。在视觉上会使人产生一种迫近感和扩张感，极容易使人产生兴奋、激动、紧张的情绪。

色彩情感：积极乐观、警告、醒目、生命、喜庆、奔放、斗志、革命、敏捷、爽快、正义。

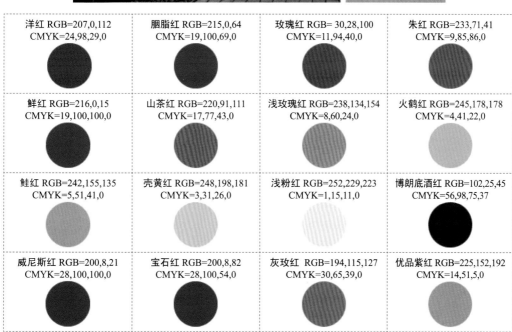

洋红 RGB=207,0,112 CMYK=24,98,29,0	胭脂红 RGB=215,0,64 CMYK=19,100,69,0	玫瑰红 RGB= 30,28,100 CMYK=11,94,40,0	朱红 RGB=233,71,41 CMYK=9,85,86,0
鲜红 RGB=216,0,15 CMYK=19,100,100,0	山茶红 RGB=220,91,111 CMYK=17,77,43,0	浅玫瑰红 RGB=238,134,154 CMYK=8,60,24,0	火鹤红 RGB=245,178,178 CMYK=4,41,22,0
鲑红 RGB=242,155,135 CMYK=5,51,41,0	壳黄红 RGB=248,198,181 CMYK=3,31,26,0	浅粉红 RGB=252,229,223 CMYK=1,15,11,0	博朗底酒红 RGB=102,25,45 CMYK=56,98,75,37
威尼斯红 RGB=200,8,21 CMYK=28,100,100,0	宝石红 RGB=200,8,82 CMYK=28,100,54,0	灰玫红 RGB=194,115,127 CMYK=30,65,39,0	优品紫红 RGB=225,152,192 CMYK=14,51,5,0

3.1.2　洋红 & 胭脂红

❶ 这是一款艺术博览会室外的展示区域设计。

❷ 洋红色是一种高明度、高纯度的色彩，醒目而又浓郁，可以营造出优雅而又温婉的空间氛围，将指示牌设置为洋红色和深天青色，通过小面积的色块为温馨的空间带来强而有力的视觉冲击。

❸ 将艺术展示品悬挂在空间的上方，使空间的整体效果更加丰富饱满、活泼生动。

❶ 这是一款博览会室外展示空间的设计。

❷ 胭脂红温馨而又热情，与鲜亮的黄色和绿色搭配在一起，营造出鲜活而又清新的空间氛围。配以少许的蓝色作为点缀，增强了空间的视觉冲击力。

❸ 通过夸张的比例使空间具有强烈的对比效果，在增强视觉冲击力的同时也为空间增添了无限的趣味性和艺术性。

3.1.3　玫瑰红 & 朱红

❶ 这是一款情景屋室内的装置设计。

❷ 玫瑰红是一种浪漫而又热情的色彩，鲜艳夺目，在空间中，配以无彩色系中的黑、白色与之相搭配，营造出耀眼不失稳重的空间氛围。

❸ 巨大的装置在空间中占有一定的比例，奇特的形状使其在规整的室内更加抢眼，使空间充满了趣味性和艺术性。

❶ 这是一款艺术装饰室外的展示设计。

❷ 朱红色既有红色的热情，又有橙色的鲜活与跳跃，使整体氛围充满了亲切与激情。并配以少许的绿色植物作为点缀，增强了空间的视觉冲击力。

❸ 以悬链与弧线为主要的设计元素，为庭院提供庇荫区域的同时也为空间增添了一丝浪漫与柔和。

3.1.4　鲜红 & 山茶红

① 这是一款商品展示区域的空间设计。

② 鲜红色明艳夺目，在空间中格外鲜艳，将黑、白、灰作为空间的底色，用以中和鲜艳璀璨的色彩，为空间营造出热情不失平和的空间氛围。

③ 空间以"运动"为主题，通过几个似乎从柱子上逃逸出来的运动形象的人物模型，使空间整体氛围充满了运动的氛围。

① 这是一款博物馆室内的展示空间设计。

② 山茶红是一种平和而又温暖的颜色，与顶棚的实木色相搭配，营造出温馨、和谐的空间氛围。以深孔雀绿作为点缀色，来增强空间色彩的对比效果。

③ 空间通过图文并茂的设计对展示元素进行解释说明，顶棚和地面均采用丰富的设计元素，使空间看上去更加热情、饱满。

3.1.5　浅玫瑰红 & 火鹤红

① 这是一款咖啡厅产品展示区域的空间设计。

② 浅玫瑰红是一种甜美而又温和的颜色，与黑、白二色相搭配，营造出平和、宁静的空间氛围。

③ 将产品规整地陈列在置物架之上，使空间看上去更加整洁、有序。

① 这是一款艺术展示的空间设计。

② 火鹤红温柔浪漫，与深实木色的地板相搭配，使空间更加温馨、平稳。在墙壁上悬挂卡其色与深绿色的艺术装饰品，为空间增添了一丝温馨与自然。

③ 墙壁上的艺术装置以曲线为主要的设计元素，使空间的氛围更加活跃、自然。

3.1.6　鲑红 & 壳黄红

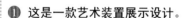

① 这是一款艺术装置展示设计。

② 鲑红色优雅精致，温和而不失热情，为空间营造出梦幻、清新的视觉效果，并通过黑与白的对比，增强了空间的视觉冲击力。

③ 空间通过天鹅绒材质营造出温馨浪漫的氛围，光线透过通透的房门照射进来，与室内圆滑而又温和的灯光相互呼应。

① 这是一款艺术装置的展示区域设计。

② 壳黄红清新脱俗，甜美而又温和，空间以壳黄红为主色，搭配乳白色和浅灰色，营造出温柔、梦幻的视觉效果。

③ 空间将"软"与"硬"结合在一起，使乳白色的圆形装饰物在坚硬的空间中显得格外柔和、淡然。

3.1.7　浅粉红 & 博朗底酒红

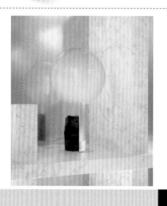

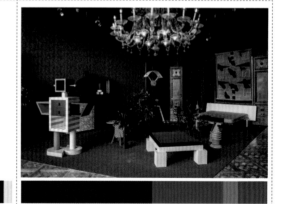

① 这是一款艺术装置的展示区域设计。

② 空间以浅灰色为主色，搭配鲜亮的黄色灯条，在温馨平稳的空间中增添了一丝活跃的氛围，并配以浅粉红色微弱的灯光对空间进行点缀，使整体氛围更加柔和浪漫。

③ 将背景设置成浓密的圆形隔板，与纹理细腻的大理石材质相互呼应。

① 这是一款以建筑为主题的艺术展示设计。

② 博朗底酒红是一种沉稳而又浓郁的色彩，将空间的背景墙面设置为该颜色，并以实木色和深灰色相搭配，营造出深厚而又低调沉稳的空间氛围。

③ 空间采用桀骜不驯的展示风格，将展品随意地进行陈列，为空间营造出一丝惬意、轻松的氛围。

3.1.8 威尼斯红 & 宝石红

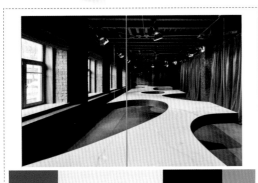

① 这是一款会展展廊处的空间设计。

② 威尼斯红是一种高纯度的色彩，通过浓郁的红色营造出热情活跃的空间氛围。搭配无彩色系中的黑、白、灰色作为底色，将空间热烈的氛围进行了沉淀。

③ 中间的展示区域以曲线线条为主要的设计元素，精致而又坚固，与左右两侧红色的布料材质形成了鲜明的对比。

① 这是一款照明建筑室内展示设计。

② 宝石红是一种高雅而又浓郁的色彩，能够为空间营造出浪漫温馨的视觉效果。在空间中搭配黑色的边框，使空间的氛围更加浓郁、深厚。

③ 神秘的蓝色为空间增添了一丝科技感。

3.1.9 灰玫红 & 优品紫红

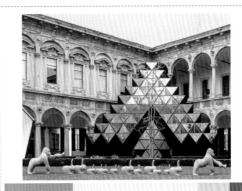

① 这是一款艺术展示区域的空间设计。

② 灰玫红温和低调，空间将灰玫红作为背景色，搭配浓郁深邃的蓝色，使空间形成对比效果，通过低明度的色彩为空间营造出舒适且安稳的氛围。

③ 空间右侧为电子展示区域，通过灯光和颜色的塑造为空间添加了一丝科技感。

① 这是一款室外艺术会展展示设计。

② 优品紫红是一种温和而又优雅的色彩，在空间中与草地的绿色形成鲜明的对比，营造出甜蜜、清新的空间氛围。

③ 将大小不一的艺术装置设置成动物的样式与形态，并将多组艺术装置呈线性排列，使空间既活跃，又不失秩序感。

3.2 橙

3.2.1 认识橙色

　　橙色：橙色是生活中常见的一种颜色，介于红色和黄色之间，既象征着收获和愉悦，又代表着时尚和前卫。

　　色彩情感：热情、鲜亮、收获、温暖、警告、秋季、稳重、温馨、甜美。

橘色 RGB=235,97,3 CMYK=9,75,98,0	柿子橙 RGB=237,108,61 CMYK=7,71,75,0	橙色 RGB=235,85,32 CMYK=8,80,90,0	阳橙 RGB=242,141,0 CMYK=6,56,94,0
橘红 RGB=238,114,0 CMYK=7,68,97,0	热带橙 RGB=242,142,56 CMYK=6,56,80,0	橙黄 RGB=255,165,1 CMYK=0,46,91,0	杏黄 RGB=229,169,107 CMYK=14,41,60,0
米色 RGB=228,204,169 CMYK=14,23,36,0	驼色 RGB=181,133,84 CMYK=37,53,71,0	琥珀色 RGB=203,106,37 CMYK=26,69,93,0	咖啡色 RGB=106,75,32 CMYK=59,69,98,28
蜂蜜色 RGB= 250,194,112 CMYK=4,31,60,0	沙棕色 RGB=244,164,96 CMYK=5,46,64,0	巧克力色 RGB= 85,37,0 CMYK=60,84,100,49	重褐色 RGB= 139,69,19 CMYK=49,79,100,18

3.2.2 橘色 & 柿子橙

① 这是一款室内艺术展廊的空间设计。

② 橘色是象征着温暖与光明的色彩，空间背景丰富多彩，通过简单的色块营造出了强烈的空间感。将悬挂展品的细线设置为橘色，使其在众多色彩之中脱颖而出。

③ 通过平面的多边形和悬挂的展品增强了空间的三维效果，整齐排列的展品与背景形成了鲜明的对比。

① 这是一款太阳眼镜的展示空间设计。

② 采用大量的黑色与白色为空间营造出强烈的视觉冲击力，并配以柿子橙来点亮空间，使其在无彩色系中成为最为抢眼的区域，起到着重突出的作用。

③ 卡通形象与手绘方式的结合使空间看上去充满趣味性，通过活跃的氛围和独特的设计形式给受众留下了深刻的印象。

3.2.3 橙 & 阳橙

① 这是一款室内的展示空间设计。

② 橙色是一种热烈而又鲜活的色彩，能够营造出温暖且充满活力的空间氛围。将低调的白色和灰色作为空间的底色，为空间增添了一丝平稳与纯净。

③ 在大面积的矩形空间中添加了抢眼的正圆形，使其在空间中更加突出抢眼。

① 这是一款商店内展示区域的空间设计。

② 阳橙色鲜活明亮，能够营造出温馨、温暖的空间氛围。搭配轻快的黄色与柔和的淡紫色，打造出色彩丰富、欢快且充满活力的空间氛围。

③ 空间以"彩色图书馆"为设计主题，通过彩色的展示架和展示品与主题相互呼应。

3.2.4　橘红 & 热带橙

① 这是一款室内的展示空间设计。
② 空间以橘红色为主色，同色系的配色方案打造出和谐统一的空间氛围，并通过光与影的结合为空间创造出不同的明度和纯度，增强空间的层次感与空间感。
③ 将纸质的展示品陈列在展示架之上，同等规格的展示品搭配规整的展示架，营造出平和、稳重的空间氛围。

① 这是一款图书馆内书籍展示区域的空间设计。
② 热带橙是一种充满活力、艳丽且张扬的色彩，搭配浓郁的红色和深青色，打造热情且不失温馨的空间氛围。
③ 在热带橙的区域内，将书籍展示在实木材质的圆形展示架之上，为空间增添了一丝稳重的视觉效果。

3.2.5　橙黄 & 杏黄

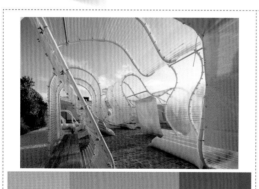

① 这是一款室外文化展厅的空间设计。
② 空间采用鲜亮的橙黄色为主色，营造出青春、活跃的空间氛围，通过视觉效果的营造使人身心愉悦。
③ 空间以"灵活有机的展厅"为设计理念，以曲线线条为主要的设计元素，通过流畅的曲线使空间看上去更加灵活、生动。

① 这是一款室内展示区域的空间设计。
② 空间以白色和灰色为底色，为空间奠定了干净、平和的情感基调，搭配杏黄色的座椅对空间进行点缀，使整个空间看上去更加温馨、安静。
③ 墙壁上悬挂的大面积展示画抽象而又活跃，使空间看上去更加丰富、热情。

3.2.6　米色 & 驼色

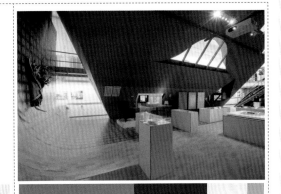

① 这是一款酒店内浴场产品的展示空间。

② 米色是一种温和而又平稳的色彩，将其作为空间的主色和底色，使整个空间看上去更加自然、和谐。

③ 空间没有多余的修饰，通过四边形镂空的木质隔板，营造出简单、大方、宁静的空间氛围。

① 这是一款建筑节的展示空间设计。

② 驼色是一种来源于大自然且较为暗淡的色彩，低调而又温馨，能够营造出淡然、平和、宁静的空间氛围。

③ 空间以纸质为主要的设计材料，环保且自然，使空间充满了趣味性和可观赏性。

3.2.7　琥珀色 & 咖啡色

① 这是一款室内家具系列产品的展示空间设计。

② 琥珀色浓厚而又华美，能够营造出华丽而又不失稳重的空间氛围，将其作为空间的主色，配以纯净温馨的白色背景，使空间看上去更加干净、温馨。

③ 通过高饱和度的色彩淡化了金属材质所带给人的冰冷感觉，创造出新奇、轻松又活泼的空间氛围。

① 这是一款画展的展示空间设计。

② 咖啡色是一种庄重、雅致的色彩，将座椅设置为咖啡色，营造出优雅、朴素而又庄重的空间氛围。

③ 空间格局中规中矩，展示产品也采用规整的矩形框架，因此将空间中心位置处的座椅设置成曲线形式，用来活跃空间的氛围，也更加方便空间区域的划分。

3.2.8 蜂蜜色 & 沙棕色

① 这是一款感官艺术装置的展示空间设计。
② 蜂蜜色是一种甜美且不失优雅的色彩，将其作为空间中最为抢眼的颜色，并配以纯净温和的白色和灰色作为底色，营造出温柔而又清新的展示空间。
③ 在适当的位置摆放绿植对空间进行点缀装饰，配以曲线黑色风车样式，使空间动静结合。

① 这是一款艺术画廊室内的展示区域设计。
② 空间以无彩色系的黑、白、灰为底色，搭配温婉不失俏皮的沙棕色，为平淡、温和的空间增添了一丝活跃与清新。
③ 将展示元素绘制在高挑开敞的内部展示空间的上方，通过不同的颜色和阴影效果，营造出丰富的立体感和空间感。

3.2.9 巧克力色 & 重褐色

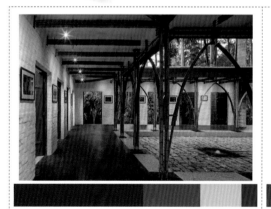

① 这是一款艺术画廊的展示空间设计。
② 将走廊的地面设置成巧克力色，以暗色调的色彩作为空间的底色，能够使参观的受众将视线更好地集中于展品本身，起到了良好的衬托作用。
③ 将门设置成深邃浓郁的深蓝色，使空间整体看上去更加稳重。

① 这是一款制鞋博物馆的展示空间设计。
② 重褐色是一种稳重且浓厚的色彩，将其作为空间的底色，为整个空间营造出平稳而又沉静的空间氛围。
③ 将产品的制作过程呈现在受众的眼前，增强空间与主题之间的联系，使空间更能吸引受众的注意力。

3.3 黄

3.3.1 认识黄色

黄色：黄色是一种鲜明而又醒目的暖色，相对其他色彩来讲具有极高的可见度，因此也常被用于提示和警告。

色彩情感：欢快、希望、警告、华丽、自然、轻快、透亮、辉煌、高贵、甜美。

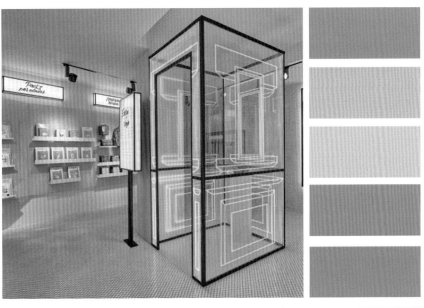

黄 RGB=255,255,0 CMYK=10,0,83,0	铬黄 RGB=253,208,0 CMYK=6,23,89,0	金 RGB=255,215,0 CMYK=5,19,88,0	香蕉黄 RGB=255,235,85 CMYK=6,8,72,0
鲜黄 RGB=255,234,0 CMYK=7,7,87,0	月光黄 RGB=155,244,99 CMYK=7,2,68,0	柠檬黄 RGB=240,255,0 CMYK=17,0,84,0	万寿菊黄 RGB=247,171,0 CMYK=5,42,92,0
香槟黄 RGB=255,248,177 CMYK=4,3,40,0	奶黄 RGB=255,234,180 CMYK=2,11,35,0	土著黄 RGB=186,168,52 CMYK=36,33,89,0	黄褐 RGB=196,143,0 CMYK=31,48,100,0
卡其黄 RGB=176,136,39 CMYK=40,50,96,0	含羞草黄 RGB=237,212,67 CMYK=14,18,79,0	芥末黄 RGB=214,197,96 CMYK=23,22,70,0	灰菊黄 RGB=227,220,161 CMYK=16,12,44,0

3.3.2　黄 & 铬黄

① 这是一款展示中心展示区域的空间设计。

② 黄色是一种明亮、活跃而又视觉冲击力极强的色彩，将其作为展示产品的边框颜色，在为空间营造出欢快、清新的空间氛围的同时也能使展示品在空间中更加突出。

③ 空间将矩形元素与圆形元素结合在一起，既避免了过于规整的死板，又摆脱了过于柔和的圆滑，使空间整体效果张弛有度。

① 这是一款商店内产品的展示区域设计。

② 铬黄色是一种鲜明而又抢眼的色彩，将其作为空间的主色，配以低调的黑色、白色和棕色，使其在温和而又沉稳的色彩中脱颖而出。

③ 空间以"填埋"为设计主题，通过"凹"与"凸"的结合与空间的主题相互呼应。

3.3.3　金 & 香蕉黄

① 这是一款综合空间书籍展示处的空间设计。

② 利用色彩将空间一分为二，右侧采用金色作为主色，营造出欢快而又愉悦的空间氛围，与左侧的白色相搭配，整体氛围纯净而又灵动。

③ 将展示区域悬挂在半空中，并能将长度进行调整，简洁实用，灵活且人性化。

① 这是一款商店产品展示区域的空间设计。

② 香蕉黄是一种清新而又温暖的色彩，将其作为空间的主色，使整体氛围温馨而又热情。采用深灰色作为空间的底色，并配以少许的红色，在丰富空间视觉效果的同时也将整体鲜亮的氛围进行沉淀与中和。

③ 整齐陈列的产品配以矩形的黄色装饰物，使空间看上去更加规整有序。

3.3.4 鲜黄 & 月光黄

① 这是一款室外文化建筑展馆的设计。

② 鲜黄色明亮、鲜艳且充满活力，将其作为空间的主色，并搭配温暖而又热情的橘黄色和清新自然的深绿色，打造活跃且充满生机与朝气的空间氛围。

③ 空间为充气结构建筑，在上方的透明区域配以黄色的圆形装饰元素，与下方鲜黄色色块相互呼应，营造出和谐统一的空间氛围。

① 这是一款艺术雕塑展示空间设计。

② 月光黄是一种清新而又明亮的色彩，使空间的整体氛围活跃不失柔和，并配以黑色、白色和棕色作为底色，使空间具有稳重平和的视觉效果。

③ 空间以"奇趣的小人雕塑"为设计主题，发挥超强的想象力，将平淡无奇的日常生活以滑稽的手法表现出来。

3.3.5 柠檬黄 & 万寿菊黄

① 这是一款商场展示区域的空间设计。

② 柠檬黄是一种鲜艳夺目的色彩，在稳重平和的空间中添加柠檬黄色的色块，使其在空间中格外抢眼，能够瞬间抓住受众的眼球。

③ 矩形的展示区域以正圆形为主要的设计元素，使其与规整的空间形成鲜明的对比，可以增强空间整体效果的视觉冲击力。

① 这是一款艺术装置的展示空间设计。

② 万寿菊黄是一种耀眼且充满鲜活的色彩，将其作为空间的主色，通过高饱和度的色彩营造出清新、俏皮且充满活力的空间氛围。

③ 以曲线为主要的设计元素，可以增强空间的活力感与流动性，并将大量展示元素以悬挂的方式进行陈列，使空间看上去更加轻松活跃。

3.3.6　香槟黄 & 奶黄

❶ 这是一款博物馆展示区域的空间设计。

❷ 香槟黄是一种轻柔而又温暖的色彩，展示空间以无彩色系的黑白灰为底色，搭配低饱和度的香槟黄，营造出柔和而又平稳的空间氛围。

❸ 空间以矩形为主要的设计元素，营造出平稳规整的空间氛围。

❶ 这是一款眼镜店室内产品展示区域设计。

❷ 奶黄色温和而又清新，将其作为空间的主色，并采用黑色将清淡的色彩进行中和。通过灯光的照射为空间带来不同的明暗效果，增强空间的层次感与空间感。

❸ 展示区域以曲线为主要的设计元素，流畅的线条使空间看上去更加活跃自然。

3.3.7　土著黄 & 黄褐

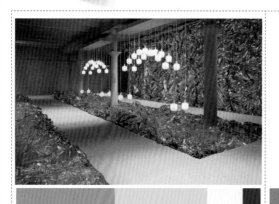

❶ 这是一款灯具的展示区域设计。

❷ 土著黄是一种儒雅而又温和的颜色，在空间中将其作为主色，并配以鲜亮的黄色与其相搭配，打造优雅不失鲜活的空间氛围。

❸ 空间以"当家具走上T台时"为设计主题，将空间设置为T台的形式，并将灯具展示在T台之上，与主题紧密呼应。

❹ 空间大面积采用铂金纸材质，加以灯光的照射，使空间看上去更加流光溢彩。

❶ 这是一款家具展的展示空间设计。

❷ 黄褐色是一种温厚而又稳重的色彩，将其与轻柔的浅黄色和低调内敛的深灰色相搭配，使整个空间看上去更加温馨、平和。

❸ 将展示产品单独放置在一个独立的空间之中，使其能够充分地发挥出自身的魅力与功能，同时也能起到更好的展示作用。

3.3.8 卡其黄 & 含羞草黄

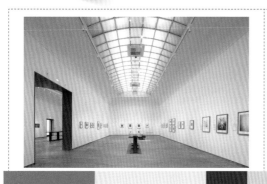

① 这是一款博物馆内展示区域的空间设计。

② 卡其黄温馨舒适，将展示空间的地面设置为卡其黄，并与纯净的白色和清新淡然的浅蓝色相搭配，营造出安稳、平和又不失清爽的空间氛围。

③ 将展示品整齐的陈列在空间的四周，矩形的设计元素使整个空间看上去更加规整有序。

① 这是一款家具商品的展示区域设计。

② 含羞草黄是一种温暖而又充满力量的色彩，空间将灰色作为底色，配以低饱和度的含羞草黄，打造平稳而又温馨的空间氛围。

③ 通过颜色对空间的区域进行分割，在平稳的空间中通过鲜亮的颜色对展示区域进行突出，使其在空间中更加显眼。

3.3.9 芥末黄 & 灰菊黄

① 这是一款艺术展示细节处的空间设计。

② 芥末黄没有柠檬黄的刺眼，也没有土黄的暗沉，可以在空间中营造出一种平稳宁静的氛围，并与深灰色和黑色相搭配，使空间看上去更加和谐、淡然。

③ 在圆柱上以大幅度的曲线为主要的设计元素，使空间富有强烈的动感和流动性。

① 这是一款家具的展示空间设计。

② 灰菊色是一种柔和淡然的色彩，在展示空间中与浅灰色相搭配，营造出简约低调、柔和淡然的空间氛围。

③ 空间以"当家具走上 T 台时"为设计主题，将展示台设置在空间的中心位置处以陈列展示的家具，与主题相互呼应。

3.4 绿

3.4.1 认识绿色

绿色：绿色是自然界中常见的颜色，在现实生活中的应用也十分广泛，通常被赋予通行、健康、环保、和平之意。

色彩情感：春天、生长、健康、友善、灵活、青春、放松、生机、舒适、希望。

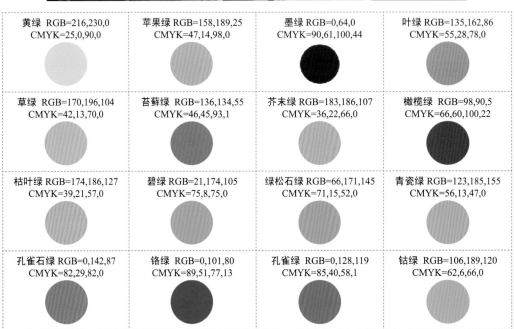

黄绿 RGB=216,230,0
CMYK=25,0,90,0

苹果绿 RGB=158,189,25
CMYK=47,14,98,0

墨绿 RGB=0,64,0
CMYK=90,61,100,44

叶绿 RGB=135,162,86
CMYK=55,28,78,0

草绿 RGB=170,196,104
CMYK=42,13,70,0

苔藓绿 RGB=136,134,55
CMYK=46,45,93,1

芥末绿 RGB=183,186,107
CMYK=36,22,66,0

橄榄绿 RGB=98,90,5
CMYK=66,60,100,22

枯叶绿 RGB=174,186,127
CMYK=39,21,57,0

碧绿 RGB=21,174,105
CMYK=75,8,75,0

绿松石绿 RGB=66,171,145
CMYK=71,15,52,0

青瓷绿 RGB=123,185,155
CMYK=56,13,47,0

孔雀石绿 RGB=0,142,87
CMYK=82,29,82,0

铬绿 RGB=0,101,80
CMYK=89,51,77,13

孔雀绿 RGB=0,128,119
CMYK=85,40,58,1

钴绿 RGB=106,189,120
CMYK=62,6,66,0

3.4.2　黄绿 & 苹果绿

1️⃣ 这是一款以玻璃和灯光为主要设计元素的展示空间设计。

2️⃣ 黄绿色是一种鲜明耀眼的色彩，将其作为主色，搭配蓝色与青色，营造出时尚前卫且充满视觉冲击力的空间效果。

3️⃣ 通过光与影的结合和不同材质的搭配打造出耀眼且梦幻的空间氛围。

1️⃣ 这是一款隔断装置的展示空间设计。

2️⃣ 苹果绿清雅自然，将其设置为空间的主色，并配以纯净的白色作为底色，营造出纯净清新的空间氛围。

3️⃣ 空间以"凹"与"凸"为主要的设计形式，搭配其旋转、交错与相接的性能，增强隔断的实用性。

3.4.3　墨绿 & 叶绿

1️⃣ 这是一款餐厅标志区域的展示空间设计。

2️⃣ 墨绿色是一种深邃且富有生机与活力的色彩，空间将其作为主色，与纯净的白色和深厚的棕色相搭配，打造出自然、稳重的空间氛围。

3️⃣ 植物墙通过各种真实的植物将简易的卡通形象进行包围，以突出"森林"主题。

1️⃣ 这是一款装置艺术室外展示的空间设计。

2️⃣ 叶绿色是一种清新而又平稳的色彩，将其作为空间的主色，通过大面积的叶绿色营造出自然而又安稳的空间氛围。

3️⃣ 在室外设有两个镜面装置，将空间的景观以不同角度进行反射，可以增强空间感与艺术观赏性。

3.4.4　草绿 & 苔藓绿

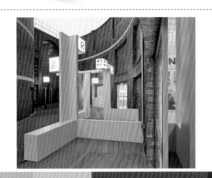

① 这是一款以色彩为设计元素的展示空间。

② 草绿色是一种清新、自然且柔和的色彩，在空间中将其与鲜亮的黄色和热情的红色相搭配，营造出充满活力与视觉冲击力的空间效果，

③ 展示元素以矩形为主要的设计形式，周围的建筑以曲线为主要的设计元素，二者之间相互融会贯通，使空间看上去更加和谐。

① 这是一款酒吧内展示区域的空间设计

② 苔藓绿端庄而又稳重，在空间中与深卡其色、深棕色和深灰色相搭配，营造出沉稳、和善的空间氛围。

③ 将展示元素自然陈列，并采用色块将空间一分为二，边缘处的直线线条不受束缚，打造流畅、自然的空间效果。

3.4.5　芥末绿 & 橄榄绿

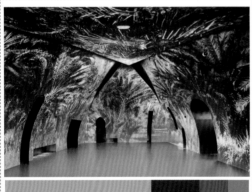

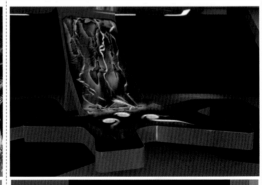

① 这是一款气候大会展示区域的空间设计。

② 芥末绿是一种柔和而又平缓的色彩，将其作为空间的主色，营造出自然而又不失稳重的空间氛围。

③ 设计将光与影结合在一起，自然元素投影在空间的四周，并将地面设置为芥末绿，使空间的整体氛围更加自然、温馨。

① 这是一款媒体空间与互动装置的展示空间设计。

② 橄榄绿是一种低饱和度的色彩，沉静且富有力量感，将其作为空间的主色，打造平稳、沉静的空间氛围。

③ 空间以"凹"与"凸"为主要的设计形式，使空间产生了向外的延伸效果。

3.4.6　枯叶绿 & 碧绿

① 这是以"100周年"为主题的展示空间设计。

② 枯叶绿是一种含蓄而又低调的色彩，将其作为空间的主色，并配以同色系的色彩作为点缀，营造出平稳而又充满神奇色彩的空间效果。

③ 将数字"100"以灯管的形式陈列在空间之中，点明主题，同时也能将暗淡的空间照亮。

① 这是一款牙科综合治疗台品牌的展厅设计。

② 碧绿色是一种自然而又高雅的色彩，将其作为空间中的主色，并与浓郁且鲜亮的橘红色相搭配，打造纯粹且充满视觉冲击力的展示空间。

③ 将品牌标志展示在纯色且充满纹理的背景墙之上，并配以灯光进行单独的照射，使其在空间中格外突出。

3.4.7　绿松石绿 & 青瓷绿

① 这是一款多功能展厅的空间设计。

② 空间以黑色和灰色为底色，配以多彩的灯光，打造梦幻、生动的空间氛围，并将座椅设置为清新而又充满活力的绿松石绿，为展示空间增添了一丝自然与灵动。

③ 环绕式高清屏幕以立方体模块的形式进行展现，将大自然的景观呈现在受众的眼前，使人仿佛有身临其境之感。

① 这是一款与数据、科技有关的展示设计。

② 青瓷绿是一种稳重、高雅的色彩，将其作为空间的主色，并与深灰色和深棕色相搭配，打造沉稳、平和的空间氛围。

③ 将矩形的展示牌悬挂在铁质展示架之上，并在展示牌上附有解释说明性的文字，增强空间与展示元素之间的关联性。

3.4.8 孔雀石绿 & 铬绿

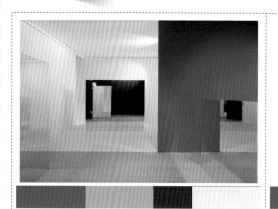

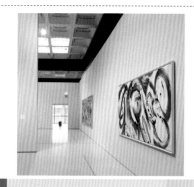

① 这是一款以墙面和镜面为主要设计元素的展示空间设计。

② 孔雀石绿是一种高雅、清澈的色彩，将其作为空间的主色，搭配浓郁的黄色和深邃的红色，使空间具有强烈的视觉艺术效果。

③ 空间以"虚虚实实"为设计理念，运用色彩各异的墙面与镜面墙组合，打造出有趣的空间。

① 这是一款美术馆内艺术展示区域的空间设计。

② 铬绿是一种高贵而又优雅的色彩，作品以铬绿色为主色，渐变的色彩为纯净的空间增添了一丝艺术气息。

③ 将自然光线引入展示空间内，使空间看上去更加通透明亮。

3.4.9 孔雀绿 & 钴绿

① 这是一款室内的艺术展示空间设计。

② 孔雀绿是一种深邃浓郁而又优雅的色彩，将其作为空间的主色，搭配蓝灰色和粉红色，使空间具有强烈的视觉冲击力。

③ 空间以圆形和曲线为主要的设计元素，搭配色彩丰富且具有渐变效果的灯光，打造梦幻、前卫的展示空间。

① 这是一款呼叫中心博览会的展台设计。

② 钴绿色是一种青翠而又纯净的色彩，将其设置为空间的主色，并与浓郁的蓝色相搭配，打造清凉、干练的空间氛围。

③ 以矩形为主要的设计元素，通过风趣的简笔画为空间带来一丝活跃、清新的氛围。

3.5 青

3.5.1 认识青色

青色：青色是一种介于绿色和蓝色之间的色彩，类似于天空的颜色，是一种底色，通常情况下象征着坚强、希望、古朴和庄重。

色彩情感：青翠、伶俐、清爽、鲜活、轻快、坚定、纯净、理智。

青 RGB=0,255,255 CMYK=55,0,18,0	铁青 RGB=82,64,105 CMYK=89,83,44,8	深青 RGB=0,78,120 CMYK=96,74,40,3	天青 RGB=135,196,237 CMYK=50,13,3,0
群青 RGB=0,61,153 CMYK=99,84,10,0	石青 RGB=0,121,186 CMYK=84,48,11,0	青绿 RGB=0,255,192 CMYK=58,0,44,0	青蓝 RGB=40,131,176 CMYK=80,42,22,0
瓷青 RGB=175,224,224 CMYK=37,1,17,0	淡青 RGB=225,255,255 CMYK=14,0,5,0	白青 RGB=228,244,245 CMYK=14,1,6,0	青灰 RGB=116,149,166 CMYK=61,36,30,0
水青 RGB=88,195,224 CMYK=62,7,15,0	藏青 RGB=0,25,84 CMYK=100,100,59,22	清漾 RGB=55,105,86 CMYK=81,52,72,10	浅葱青 RGB=210,239,232 CMYK=22,0,13,0

3.5.2 青 & 铁青

① 这是一款室内艺术展示空间的设计。

② 青色是一种青翠、鲜亮而又清爽的色彩，空间以粉色为基调，在暗沉稳重的空间中将青色作为点缀色，增强视觉冲击力的同时也使其成为整个空间的焦点。

③ 将展示架整体设置为弧形的形式，并通过隔断将展示空间进行均等的分割，在整齐的布局中将不同的商品以不同的高度和角度进行陈列，创造一丝变化效果。

① 这是一款画廊的展示空间设计。

② 铁青色是一种温雅、含蓄而又稳重的色彩，展示元素以铁青色为主色，搭配活跃亮丽的黄色，使二者形成鲜明的对比，在以白色和灰色为底色的空间中增强了些许的视觉冲击力。

③ 精致的墙壁与不加修饰的水泥地面和水泥柱形成了鲜明的对比。

3.5.3 深青 & 天青

① 这是一款博览会的展厅设计。

② 深青色是一种深邃、沉稳而又优雅的色彩，将其作为空间的主色，并配以纯净的白色，使空间的整体氛围稳重不失明净。

③ 将圆形作为空间的主要装饰元素，通过渐变的大小使整体效果呈现放射状，为空间营造层次感与动感。

① 这是一款灯具的展示空间设计。

② 天青色稳重不失清凉，在平淡、稳重的空间中将其作为点缀色，使整个空间看上去更加活跃、清澈。

③ 空间通过长短不一的直线线条创造出了8个三角形空间，每一个空间都代表了电灯历史的一个时代，使展示区域极具空间感和层次感。

3.5.4 群青 & 石青

1. 这是一款灯光展示区域的空间设计。
2. 群青色深邃而又神秘,将其作为主色,配以白色的灯光,营造梦幻且具有强烈视觉冲击力的视觉效果。
3. 将单一的色彩和简单的文字、线条作为背景装饰,搭配曲折婉转的灯光,打造梦幻、纯净且富有律动感的空间氛围。

1. 这是一款屏风类家具的展示空间设计。
2. 石青色是一种沉稳而又浓郁的色彩,将其作为空间的主色,使其为错综复杂的空间带来一丝沉静和安稳。
3. 空间以直线线条为主要的设计元素,通过线条与线条之间的相互错落与交织,使空间充满了层次感与设计感。

3.5.5 青绿 & 青蓝

1. 这是一款室外以"逃离"为设计主题的艺术装置展示设计。
2. 青绿色是一种高饱和度、高浓度的色彩,在空间中显得格外显眼,搭配鲜亮的黄色和浪漫的粉红色,使空间整体氛围活跃而又充满视觉冲击力。
3. 空间明亮、俏皮、模块化,采用镂空的设计形式创造出雾一般的视觉效果。

1. 这是一款展馆内图书的展示空间设计。
2. 青蓝色浓厚沉稳,将其作为空间的主色,营造出内敛而又坚定的空间氛围,将其与深灰色相搭配,使空间的整体氛围更加平和稳重。
3. 空间以"清晰"为主要的设计理念,将每一个区域的边缘都精致化,与该理念紧密呼应。

3.5.6 瓷青 & 淡青

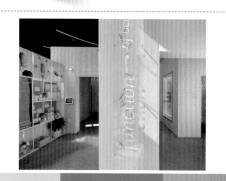 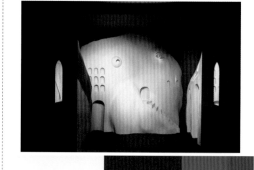

① 这是一款品牌集合店产品展示区域的空间设计。

② 瓷青色是一种青翠而又清澈的色彩，将其作为空间的主色，使空间的整体氛围更加清澈纯净。

③ 墙壁隔断不仅可以作为各个沉浸式店铺之间的视觉缓冲，还可以将所有视听设备和管线封装其中，避免零乱。

① 这是一款艺术装置的展示空间设计。

② 淡青色是一种纯净而又清澈的色彩，将其作为空间的主色，与浓郁的紫色和温暖而又热情的红色相搭配，打造热情而又优雅的空间氛围。

③ 将来自大自然生物灵活生动地展现在空间之中，使空间与大自然紧密贴合，营造出自然且充满奇趣的空间氛围。

3.5.7 白青 & 青灰

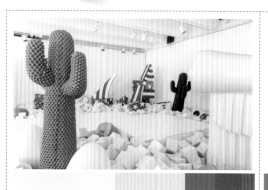

① 这是一款以"石头上的设计展"为主题的艺术展示设计。

② 白青色纯净而又清澈，将其作为空间的底色，并与白色相搭配，使空间的整体氛围更加纯净淡然，搭配葱郁的绿色和鲜活的红色，使空间看上去更加活跃、生动。

③ 将零乱的海绵长方体作为"石头"的象征，搭配逼真的帆船和仙人掌等造型，打造活力且充满趣味性的空间氛围。

① 这是一款以涂料为主要展示元素的展示空间设计。

② 青灰色是一种平和而又淡然的色彩，将其作为空间的主色，与青蓝色相搭配，同色系的配色方案为空间营造出平静、沉稳的空间氛围，并且使空间的整体效果和谐而又统一。

③ 空间以色彩和灯光为主要的装饰元素，打造纯净而又前卫的展示空间。

3.5.8　水青 & 藏青

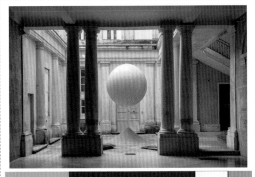

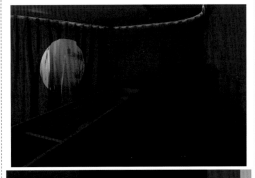

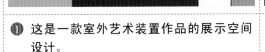

1. 这是一款室外艺术装置作品的展示空间设计。

2. 水青色是一种纯净而又内敛的色彩，在平静、温和的空间中作为主色调，使其能够瞬间抓住受众的眼球，达到吸引受众注意力的目的。

3. 以"沙漏"为设计灵感，中心位置处圆滑的球体使整个空间看上去更加和谐、平稳。

1. 这是一款美术馆展示区域的空间设计。

2. 藏青色是一种低明度、高饱和度的色彩，空间中大面积的藏青色通过灯光的照射营造出不同明度和纯度的色彩，使空间的整体效果层次分明。

3. 空间将光与影相互结合，营造出梦幻而又深邃的视觉效果。

3.5.9　清漾青 & 浅葱青

1. 这是一款画廊展示区域的空间设计。

2. 清漾青是一种纯净而又复古的色彩，沉稳而又内敛，将其设置为展示作品的主色，在平稳而又低调的空间中显得格外鲜艳。

3. 作品以"尖锐"和"圆滑"为设计理念，将二者结合在一起，为空间营造出丰富的视觉冲击力。

1. 这是一款座椅设计室外的展示空间设计。

2. 浅葱青是一种青翠而又纯净的色彩，在空间中将其与热情活跃的橘黄色相搭配，通过不同色相的色彩的展现，为空间营造出强烈的视觉冲击力。

3. 将座椅与"字母"元素相结合，使展示空间和设计元素更具趣味性。

3.6 蓝

3.6.1 认识蓝色

蓝色：蓝色是所有色彩中色调最冷的颜色，象征着永恒与梦幻，通常情况下可以使人联想到安全、海洋和天空，在会展展示设计中，蓝色的应用能够营造出沉静而又平稳的空间氛围。

色彩情感：宁静、清新、忧郁、深邃、广阔、安静、冷静、平稳、理智、安详。

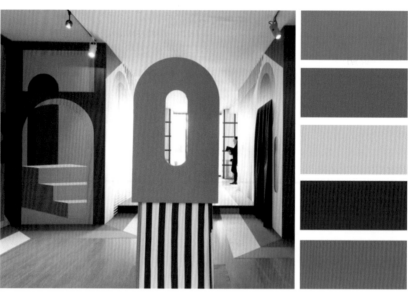

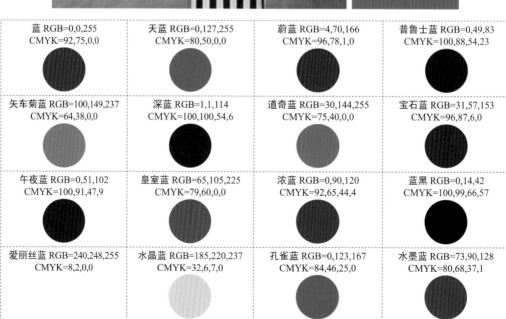

蓝 RGB=0,0,255
CMYK=92,75,0,0

天蓝 RGB=0,127,255
CMYK=80,50,0,0

蔚蓝 RGB=4,70,166
CMYK=96,78,1,0

普鲁士蓝 RGB=0,49,83
CMYK=100,88,54,23

矢车菊蓝 RGB=100,149,237
CMYK=64,38,0,0

深蓝 RGB=1,1,114
CMYK=100,100,54,6

道奇蓝 RGB=30,144,255
CMYK=75,40,0,0

宝石蓝 RGB=31,57,153
CMYK=96,87,6,0

午夜蓝 RGB=0,51,102
CMYK=100,91,47,9

皇室蓝 RGB=65,105,225
CMYK=79,60,0,0

浓蓝 RGB=0,90,120
CMYK=92,65,44,4

蓝黑 RGB=0,14,42
CMYK=100,99,66,57

爱丽丝蓝 RGB=240,248,255
CMYK=8,2,0,0

水晶蓝 RGB=185,220,237
CMYK=32,6,7,0

孔雀蓝 RGB=0,123,167
CMYK=84,46,25,0

水墨蓝 RGB=73,90,128
CMYK=80,68,37,1

3.6.2 蓝 & 天蓝

① 这是一款通信设备展示的展厅设计。

② 蓝色是一种鲜明而又纯正的色彩，将其设置为空间的主色，并配以白色和同为蓝色系的灯光将空间照亮，打造充满科技感的展厅效果。

③ 以圆形和曲线为主要的设计元素，为沉静而又绚丽的空间增添一丝柔和与梦幻。

① 这是一款博物馆内展示厅的空间设计。

② 天蓝色是一种宁静而又沉稳的色彩，将其作为空间的主色，配以纯净而又低调的底色，打造精致、鲜明的展厅效果。

③ 展示墙上的文字采用轻快舒缓的字体，营造出轻松活跃的空间氛围。

3.6.3 蔚蓝 & 普鲁士蓝

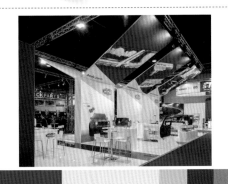

① 这是一款以汽车系统为展示主题的会展展厅设计。

② 蔚蓝色是一种沉稳而又宽阔的色彩，将其作为主色，搭配鲜亮的黄色、纯净的白色底色，在平稳的空间中营造出强烈的视觉冲击力。

③ 空间以倾斜的直线线条为主要的设计元素，使空间的整体氛围规整有序，同时也营造出直率与流畅的空间氛围。

① 这是一款美妆品牌的展厅设计。

② 普鲁士蓝是一种沉稳而又高雅的色彩，将其作为空间的主色，并配以深邃神秘的黑色作为点缀，打造梦幻、优雅的空间氛围。

③ 空间以"海洋"为主要的设计元素，采用冷色调的丰富纹理将地面进行装饰，与展示墙的场景相互呼应。打造梦幻、灵动的空间氛围。

3.6.4　矢车菊蓝 & 深蓝

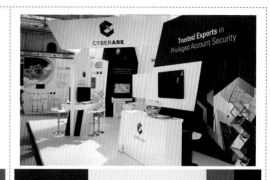

① 这是一款装置艺术品室外的展示设计。

② 矢车菊蓝是一种纯净而又优雅的色彩，将空间中艺术展示品设置为单一的矢车菊蓝，为空间增添了一丝清新与纯真。

③ 将艺术展品设置为逼真的蜗牛样式，通过展品不同的角度和大小，使空间富有变化性和运行性，同时也使空间的氛围更加饱满丰富。

① 这是一款安全软件的展厅设计。

② 深蓝色色彩低调沉稳，将其作为空间的主色，搭配白色作为底色，使空间带给受众无限的安全感与纯净感，与空间的主题相互呼应。

③ 空间以直线线条和矩形为主要的设计元素，使空间整体氛围规整有序，同时也为空间营造出稳固、平稳的空间氛围。

3.6.5　道奇蓝 & 宝石蓝

① 这是一款汽车系统的会展展厅设计。

② 道奇蓝是一种平和而又稳重的色彩，在空间中将其设置为渐变的色彩，并与白色相搭配，打造梦幻且充满科技感的空间氛围。

③ 红色的座椅与道奇蓝形成鲜明的对比，在沉稳的空间中显得格外显眼，增强了整体氛围的视觉冲击力。

① 这是一款以"瓷砖"为主题的展示设计。

② 宝石蓝是一种晶莹剔透的蓝色，将其设置为空间的主色，并与纯净的白色和深邃的深灰色相搭配，使沉稳的空间富有一丝纯净与自然。

③ 展示空间的地面由样式相同的瓷砖拼接而成，不同色彩之间的组合使空间富有十足的层次感与空间感。

3.6.6 午夜蓝 & 皇室蓝

① 这是一款硬盘产品的展厅设计。

② 午夜蓝是一种稳定而又坚固的色彩，其颜色属性与电子产品的性能相互呼应，将其作为空间的主色，并配以鲜活明亮的橘黄色为其营造出强烈的视觉冲击力，打造前卫而又不失稳重的展厅效果。

③ 将同一种图形元素贯穿在整个空间当中，使空间整体的氛围和谐而又统一。

① 这是一款医疗保健公司的展示空间设计。

② 皇室蓝是一种精致而又沉静的色彩，将其作为空间的主色，并与白色相搭配，打造干净、平稳、安定的空间氛围，给受众带来强烈的安全感。

③ 以曲线为主要的设计元素，并通过稳固的三角形和球体对空间进行装饰，通过装饰元素的展现打造安稳、平静的空间氛围。

3.6.7 浓蓝 & 蓝黑

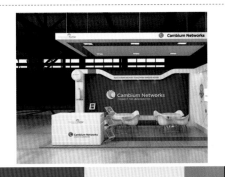

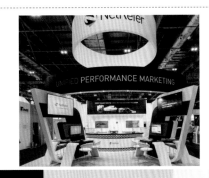

① 这是一款无线网桥的会展展示设计。

② 浓蓝色是一种儒雅、内敛而又醇厚的色彩，将其作为空间的主色，并与纯净的白色和温馨的实木色相搭配，打造稳重且不失科技感的展厅效果。

③ 将空间的主题与标志样式直接而又明显地展示在浓蓝色的背景墙上，使其成为空间中最为显眼的元素，能够瞬间抓住受众的眼球。

① 这是一款营销软件的展示台设计。

② 蓝黑色是一种深邃而又沉稳的色彩，将其作为空间的主色，使空间的整体氛围更加稳重平和。并将其与热情活跃的红色相搭配，为空间增添了一丝视觉冲击力。

③ 空间以左右两侧相对称的形式进行设计，并以柔和的曲线线条为主要的设计元素，使空间流畅而又生动。

3.6.8　爱丽丝蓝 & 水晶蓝

❶ 这是一款艺术装饰室内的展示设计。

❷ 爱丽丝蓝是一种清雅、淡然的色彩，将其作为空间的主色，在以无彩色系的黑、白、灰为底色的平稳的空间中显得格外清凉淡雅。

❸ 无论是空间举架、展示台还是展示作品，均以矩形为主要的设计元素，使整个空间看上去更加平稳、规整，增强空间模块化的视觉效果。

❶ 这是一款艺术装置室外的展示区域设计。

❷ 水晶蓝是一种清新明澈的色彩，将其与柔美浪漫的粉红色相搭配，打造梦幻而又甜蜜的展示区域。

❸ 地面图像与屏幕上的展示图像相对称，内部的视频图像被打破、倒置，重新组合成新的形式，犹如百变的万花筒一般。

3.6.9　孔雀蓝 & 水墨蓝

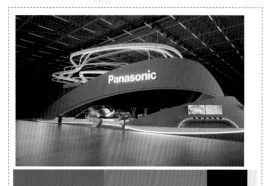

❶ 这是一款汽车的展位设计。

❷ 孔雀蓝是一种平和而又稳重的色彩，在空间中将其作为展位的主色，并配以白色的灯光进行照射，打造沉稳而不失科技感的空间展示效果。

❸ 以曲线为主要的设计元素，为空间营造出流畅且富有强烈动感的视觉效果，打造流畅、生动的展示空间。

❶ 这是一款剃须用品会展展厅的设计。

❷ 水墨色是一种稳重而又温和的色彩，将展厅室外的地面设置为水墨蓝，与纯粹的黑、白二色相搭配，打造平稳、商务的空间氛围。

❸ 将与产品相关联的装置设置在展厅室外的墙壁上，通过与产品相关的元素吸引受众的眼球，起到良好的宣传作用。

3.7 紫

3.7.1 认识紫色

紫色：紫色是一种代表温馨和浪漫的颜色，在特定的空间氛围中也能够营造出时尚前卫的视觉效果。

色彩情感：醒目、时尚、神秘、富贵、高雅、温馨、浪漫、华丽、高贵、淡雅。

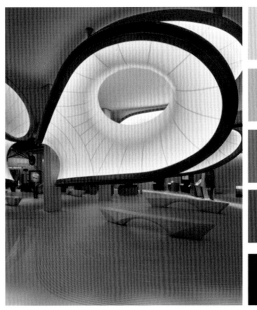

 紫 RGB=102,0,255 CMYK=81,79,0,0

淡紫 RGB=227,209,254 CMYK=15,22,0,0

靛青 RGB=75,0,130 CMYK=88,100,31,0

紫藤 RGB=141,74,187 CMYK=61,78,0,0

 木槿紫 RGB=124,80,157 CMYK=63,77,8,0

藕荷 RGB=216,191,206 CMYK=18,29,13,0

丁香紫 RGB=187,161,203 CMYK=32,41,4,0

水晶紫 RGB=126,73,133 CMYK=62,81,25,0

 矿紫 RGB=172,135,164 CMYK=40,52,22,0

三色堇紫 RGB=139,0,98 CMYK=59,100,42,2

锦葵紫 RGB=211,105,164 CMYK=22,71,8,0

淡紫丁香 GB=237,224,230 CMYK=8,15,6,0

浅灰紫 RGB=157,137,157 CMYK=46,49,28,0

江户紫 RGB=111,89,156 CMYK=68,71,14,0

蝴蝶花紫 RGB=166,1,116 CMYK=46,100,26,0

蔷薇紫 RGB=214,153,186 CMYK=20,49,10,0

3.7.2　紫 & 淡紫

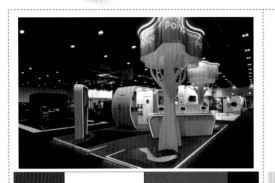

① 这是一款管道、水和气候管理系统的展示设计。

② 紫色是一种温暖、华丽且富有神秘气息的色彩，将展厅的灯光设置为紫色，使其在昏暗的场景中营造出梦幻且抢眼的视觉效果。

③ 空间以曲线为主要的设计元素，柔和而又流畅的曲线线条搭配浪漫的紫色灯光，打造温馨、舒适的展示空间。

① 这是一款乐队推广的展厅设计。

② 淡紫色是一种柔和、温暖而又梦幻的色彩，将其作为空间的主色，并配以锦葵紫对空间进行点缀，相同色系的配色方案打造舒适浪漫的空间氛围。

③ 空间以"不规则"为主要的设计理念，没有固定的形式和布局，打造出灵活、生动的展示空间。

3.7.3　靛青 & 紫藤

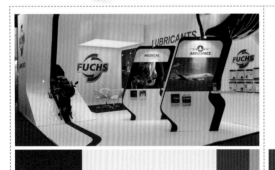

① 这是一款润滑油的展厅设计。

② 靛青色深厚而又沉稳，将其作为空间的主色，并配以热情的红色作为点缀，打造稳重不失热情的展示空间。

③ 将产品标志的颜色应用在展厅之中，增强产品与标志的关联性。

① 这是一款信息技术和服务公司的展厅设计。

② 高纯度的紫藤色是一种优雅而又鲜明的色彩，将其作为空间的主色，打造富有科技感的空间效果。

③ 在标志处设有白色的灯光，对标志起到了良好的突出作用。

3.7.4 木槿紫 & 藕荷

① 这是一款软件公司的展厅设计。

② 木槿紫是一种稳重内敛的色彩，将其作为空间的主色，并配以低调纯粹的黑色和白色作为底色，使空间的氛围更加高雅、浓郁。

③ 空间整洁干练，通过流畅的线条将各个区域划分开来，打造简洁不失干练的空间氛围。

① 这是一款艺术展示的展示设计。

② 藕荷色是一种淡然而又平稳的色彩，将其作为主色，并与深灰色的背景墙相搭配，打造淡雅而柔和的空间效果。

③ 空间以矩形为主要的设计元素，在规整有序的空间中将藕荷色展示元素以倾斜的直线进行陈列，为空间增添了变化的活跃感。

3.7.5 丁香紫 & 水晶紫

① 这是一款化工公司的展厅设计。

② 丁香紫是一种柔和而又淡雅的色彩，将其与鲜亮的橘黄色相搭配，通过浓郁与淡雅的对比使空间呈现出一进一退的视觉效果。

③ 将展厅内设置为层层叠加的通道样式，使展厅的内部空间更加富有空间感与层次感。

① 这是一款网络安全信息提供商的展厅设计。

② 水晶紫色是一种低调却不沉闷的色彩，将其与高明度的蓝色相搭配，使其起到良好的衬托作用，打造稳重且平和的空间氛围。

③ 将标志在不同高度位置重复展示，起到重点突出的作用，使空间的主题更加突出。

3.7.6　矿紫 & 三色堇紫

① 这是一款游轮旗舰店的展位设计。

② 低饱和度的矿紫色能够营造出温馨而又柔和的空间氛围，在矿紫色的背景上添加蓝色与黄色的标志，为具有强烈视觉冲击力的对比色搭配起到良好的衬托作用。

③ 将大面积的宜人景色呈现在受众的眼前，与空间的主题相互呼应，更容易吸引受众的眼球。

① 这是一款化妆品的展厅设计。

② 三色堇紫是一种浪漫而又艳丽的色彩，是紫色与红色的结合体，将其作为空间的主色，打造华丽、热情的空间氛围。使整个空间更符合女性的审美观点。

③ 在展示墙的一面添加内嵌的玻璃，使空间看上去更加通透明亮。

3.7.7　锦葵紫 & 淡紫丁香

① 这是一款制药企业的展厅设计。

② 锦葵紫是一种柔和而又温暖的色彩，将其作为空间中的底色，营造出温馨而又含蓄的空间氛围，与纯净的白色和蓝色相搭配，可以增强空间的视觉冲击力，同时也使展示区域在空间中更加显眼。

① 这是一款系列灯具的展示空间设计。

② 淡紫丁香是一种柔软而又梦幻的色彩，将空间的座椅设置为淡紫丁香色，在平稳而又温和的色彩中增添了一丝柔和与温馨。

③ 将展示空间设置为日常生活中的场景，增强了空间与产品之间的关联性，打造出自然、温馨、舒适的展示空间。

3.7.8 浅灰紫 & 江户紫

① 这是一款建材展示的展位设计。

② 浅灰色是一种平稳、淡然的色彩，将其作为空间的主色，并与纯净的白色和稳重的深灰色相搭配，打造温和而又安稳的空间氛围。

③ 菱形纹理的建筑材料使空间看上去更具层次感，纤细轻薄的塑料结构打造连续而充满光影变化的展示空间。

① 这是一款辅助用品购物商店的展厅设计。

② 江户紫是一种柔和而又温馨的色彩，将其作为空间的主色，打造平稳而又平易近人的空间氛围。在前台的底部采用彩色的色彩，为空间带来一丝活跃与亲切。

③ 将可爱的文字和彩色的标志融入设计当中，打造轻松舒适的空间氛围。

3.7.9 蝴蝶花紫 & 蔷薇紫

① 这是一款专业修图软件的展厅设计。

② 蝴蝶花紫是一种低明度、高纯度的色彩，将其展示在大面积的白色底色中，使其在平稳低调的空间中显得格外突出，营造出浪漫而又温馨的空间氛围。

③ 地面通过直线线条勾勒出的多边形色块棱角分明，增强了展厅的层次感与空间感，并与空间整体的设计元素相互呼应，打造和谐而又统一的空间氛围。

① 这是一款博物馆内以图形和线条为主要设计元素的展示空间设计。

② 蔷薇紫是一种温和而又甜美的色彩，将其作为空间的主色，营造出纯净而又柔美的空间氛围。

③ 通过线条将展示元素之间紧密地连接在一起，使空间更具引导性和说明性。

3.8 黑、白、灰

3.8.1 认识黑、白、灰

黑色：黑色是可以完全覆盖其他所有颜色的一种神秘且极端的色彩，经常被用作底色，通过使用大面积的黑色产生后退的效果，同时也可以为其他色彩和元素起到良好的衬托作用。

色彩情感：力量、严肃、高雅、庄重、神秘、踏实、科技、高贵、哀悼、恶意。

白色：白色是所有色彩中，明度最高的颜色，一般被认作是"无色"的，通常情况下象征着纯洁与单一。

色彩情感：干净、单纯、坚贞、死亡、端庄、正直、优雅、高洁、明亮、善良。

灰色：灰色大致可分为深灰色和浅灰色，该颜色既没有纯度，也没有色相，只有明度，穿插在黑白两色之间，空灵、淡然，让人捉摸不定。

色彩情感：寂寞、善变、迷茫、顽固、坚硬、压力、朦胧、执着、中立、浑厚。

白 RGB=255,255,255 CMYK=0,0,0,0	月光白 RGB=253,253,239 CMYK=2,1,9,0	雪白 RGB=233,241,246 CMYK=11,4,3,0	象牙白 RGB=255,251,240 CMYK=1,3,8,0
10%亮灰 RGB=230,230,230 CMYK=12,9,9,0	50%灰 RGB=102,102,102 CMYK=67,59,56,6	80%炭灰 RGB=51,51,51 CMYK=79,74,71,45	黑 RGB=0,0,0 CMYK=93,88,89,88

3.8.2　白 & 月光白

① 这是一款艺术图像装置的展示设计。

② 空间将墙面设置为纯净的白色，为黑色和灰色的艺术作品起到了良好的衬托作用，同时也使空间看上去更加纯净平缓。

③ 将一些源于真实的生活经历和体验，转化成为纯粹的艺术视觉表达图像，打造浪漫而又饱满的展示空间。

① 这是一款手绘画的展示区域设计。

② 将手绘画的背景设置为月光白色，在大面积的白色背景中添加淡淡的黄色调，使整个空间看上去更加纯净、温和。

③ 将展示画以均等距离的矩形形式陈列在受众的眼前，简约而又活跃的作品搭配规整有序的陈列方式，使空间看上去更加端正、平稳。

3.8.3　雪白 & 象牙白

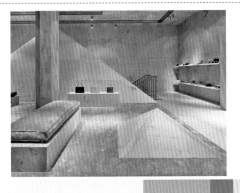

① 这是一款以"梦幻宇宙"为主题的商品展示区域设计。

② 雪白色既有白色的纯净，又有青色的清爽，运用在发展展示设计中会使整个空间看上去更加梦幻、纯净。

③ 空间主要运用大理石材质和混凝土材质，使空间氛围变得更加迷人梦幻。

① 这是一款系列灯具展示的空间设计。

② 灯具以象牙白为主色，温馨而又舒适的色彩搭配温和的粉色调背景和深蓝色的百褶布帘，打造安闲、惬意的空间氛围。

③ 曲线的设计元素使吊灯看上去更加轻盈，将其悬浮在空中，打造和谐而又精致的独特视觉效果。

3.8.4　10% 亮灰 & 50% 灰

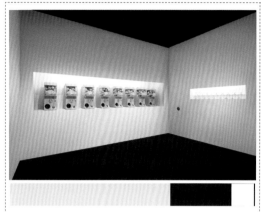 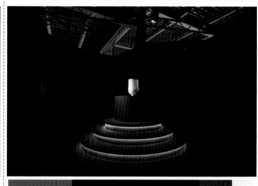

① 这是一款工业设计展示的空间设计。

② 空间以 10% 亮灰色为主色，该色彩浑厚、朦胧，与白色灯光和黑色的地面相搭配，通过无彩色系的空间营造出平稳深厚、高雅梦幻的空间氛围。

③ 将内凹的墙壁作为展示区域，并将展示元素规则整齐地进行陈列，使空间看上去更加规整有序。

① 这是一款以"四层花瓶"为设计主题的艺术展示空间设计。

② 在黑色的空间中将展示台设置为 50% 灰色，使空间的整体氛围深邃高雅、沉稳平和。

③ 通过色彩和灯光的运用增强展示台区域的层次感与整体氛围的空间感。

3.8.5　80% 炭灰 & 黑

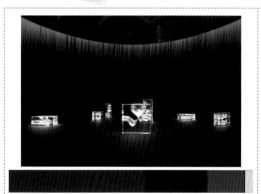

① 这是一款以"将运动可视化"为设计主题的展示空间设计。

② 空间将大面积的 80% 炭灰设置为背景色，低调平稳的底色使整个空间看上去优雅而又高尚。

③ 在展示区域的后方采用玻璃沙漏对空间进行装饰，自上而下的线条为空间增添了强烈的动感效果。

① 这是一款艺术品展示区域的空间设计。

② 黑色是一种深邃而又富有力量感的色彩，将其作为空间的主色，由于其深邃的视觉属性使其在空间中具有后退和伸缩的视觉效果，同时也起到了良好的衬托作用，使展示元素在空间中更加鲜艳。

③ 色彩单调的空间通过前后交错的陈列方式，使空间的视觉效果更加丰富活跃。

第 **4** 章 会展展示设计的元素

会展展示设计并不是一种单一元素的陈列，而是一门综合性的设计艺术。其中包括展示空间设计、展品陈列设计、产品发布空间设计、合作洽谈空间设计、照明设计、道具设计等。通过综合性元素的结合，并根据展示元素的属性与特点，打造出能够符合和展示元素特性、展现出展示元素魅力的人性化的展示空间。

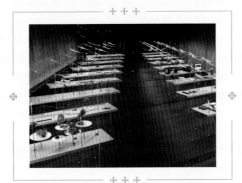

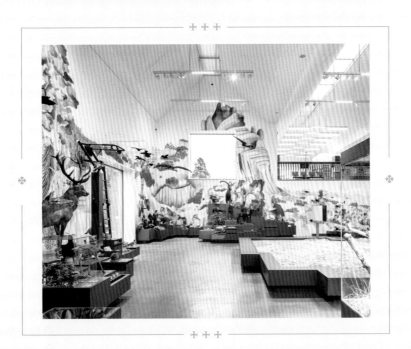

4.1 展示空间

　　展示空间是会展展示设计的重要载体，正确认识展示元素与展示空间的关系是展示设计的前提与基础。在设计的过程当中，通过对空间的合理运用、色彩的协调搭配、装饰元素和道具的合理辅助，打造合理且人性化的设计方案。

　　特点：

◆　合理的行进路线。

◆　动态化、序列化，富有节奏感。

◆　流动性强。

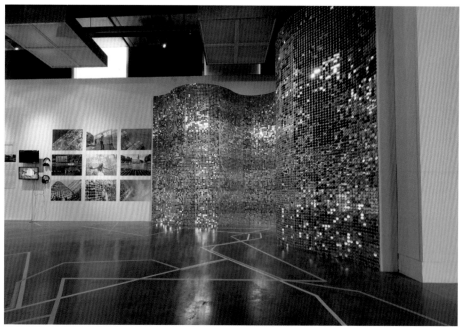

4.1.1　展示空间

设计理念：这是一款以卫浴用品为展示元素的展示空间设计。以挖掘"固态表面"的潜能为设计主题，采用一种名为"固态表面"的具有延展性的材料为主要的空间元素，与主题相互呼应。

色彩点评：空间色彩平稳、淡然，无彩色系的空间背景色彩，搭配深实木色的

展架和鲜亮的黄色图形装饰元素作为点缀，打造出稳重不失活泼的空间氛围。

① 以固态表面材料打造的拱顶，通过曲线线条为平稳的空间带来一丝柔和与亲切。

② 空间通过沃克水泥板、固态表面和红木三种材料打造简约、时尚的展示空间效果。

③ 左右两侧向内照射的灯光简约低调，在无形之中凸显了展示区域。

- RGB=242,242,242 CMYK=6,5,5,0
- RGB=99,99,99 CMYK=68,60,57,8
- RGB=129,114,104 CMYK=57,56,58,2
- RGB=229,197,87 CMYK=16,25,73,0

这是一款以旅行为主题的会展展示空间设计。整体效果宽敞大气。稳固的底色搭配鲜亮的橙黄色和橘红色，通过强烈的视觉冲击力将文字元素进行凸显。将与旅行有关的图像以电子屏幕的形式呈现在受众的眼前，点明空间主题的同时也能够瞬间引起受众的共鸣。

- RGB=58,60,55 CMYK=77,70,73,40
- RGB=130,132,128 CMYK=56,46,47,0
- RGB=224,211,186 CMYK=16,18,29,0
- RGB=238,119,396 CMYK=7,66,86,0

这是一款铝业公司的会展展示设计。以曲线为主要的设计元素，柔和而又丰富的曲线使整个空间看上去动感十足。大面积深灰色背景搭配少许的蓝色作为点缀，打造出稳重而又理智的展示空间。

- RGB=108,144,144 CMYK=64,37,42,0
- RGB=232,241,240 CMYK=52,47,53,0
- RGB=35,58,58 CMYK=87,70,71,41
- RGB=63,162,193 CMYK=77,47,7,0

4.1.2 展示空间设计技巧——使整体展示空间规整有序

通常情况下，对于一个空间的设定要根据空间的用途进行进一步的具体规划。作为展示空间，其主要属性是展示元素的载体，所以大部分的展示空间都会采用规整的格局和简洁的装饰来为展示元素起到良好的衬托作用。

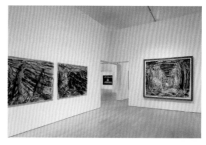

这是一款逾 25000 平方米的会展大厅设计。空旷宽敞的展示空间可供用户们灵活运用。规整的区域划分和统一的框架与灯光展示使其能够成为一个明亮而又低调的展示空间。

这是一款艺术展览的空间设计。展示元素构图丰富饱满。纯白色的展示背景墙纯净、简洁。从特定的角度看上去，不同空间的进出口相互交错贯通，打造平稳、规整的展示空间效果。

配色方案

双色配色

三色配色

四色配色

佳作欣赏

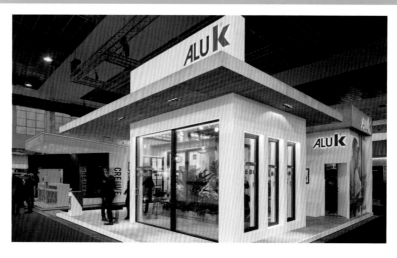

4.2　展品陈列

　　在会展展示设计的过程当中，展品的陈列要根据不同属性并通过一定的陈列技巧，将展示元素的特点和魅力充分地展现出来。通常情况下可以将陈列方式分为目标陈列法、特写陈列法、场景陈列法、开放陈列法等。

　　特点：

◆　符合人们的视觉习惯与行走习惯。

◆　设有部分留白空间。

◆　具有视觉错位的层次感。

4.2.1 展品陈列

设计理念： 这是一款相机产品的会展展示设计。采用开放式陈列方法，让客户直接接触到展示元素，提升产品的吸引力。

色彩点评： 以黑、白、灰为主要的背景色彩，搭配充满科技感的蓝色和具有丰富视觉冲击力的彩色标志。使空间的氛围看上去更加活跃、饱满。

● 将小巧的展示元素放置在较为低矮的展示架之上，方便受众以更舒适的姿势和角度去参观，所占面积较大的电子展示屏幕以悬挂的方式陈列在较高的位置处，与低矮的展示元素进行区分，同时也符合人们的视觉习惯。

● 采用大量的图像元素来增强空间与产品之间的关联性。

RGB=115,132,150 CMYK=62,46,34,0
RGB=221,225,232 CMYK=16,10,7,0
RGB=18,28,37 CMYK=91,84,72,60
RGB=109,169,201 CMYK=60,25,17,0

这是一款雕塑的会展展示设计。在宽敞的空间中，将展示元素相互错落地进行陈列。通过高矮的不同和元素自身的层次感使空间看上去更加饱满。纯度较高的色彩和富有冲击力的配色使空间看上去浓郁且具有视觉冲击力。

RGB=219,94,132 CMYK=18,76,29,0
RGB=127,68,74 CMYK=55,80,65,16
RGB=140,164,152 CMYK=51,29,41,0
RGB=178,180,179 CMYK=35,27,27,0

这是一款以"色彩"为主题的工业品会展展示设计。通过多样的色彩赋予每一个产品最大的表现力，并将部分的展示元素悬挂在半空之中，拼接成圆形的轮廓在空间中形成彩色的风车，强烈的对比和夸张的展现手法使空间具有强烈的视觉冲击力。

RGB=192,9,9 CMYK=32,100,100,1
RGB=231,183,4 CMYK=12,56,95,0
RGB=55,102,25 CMYK=81,51,100,15
RGB=39,71,125 CMYK=92,80,33,1
RGB=204,212,220 CMYK=24,14,11,0

4.2.2 展品陈列设计技巧——装饰元素的风格统一

在会展展示设计的过程中，装饰元素可以为空间增光添彩，但如果样式过于丰富，会使空间看上去过于杂乱，因此，统一风格的装饰元素能够增强空间的相互关联性。

这是一款家具的会展展示设计。在空旷的展示空间中将家具以成组的形式进行展现，使展示效果更加模块化。简约而又温馨的空间以实木木条作为主要的装饰元素，统一样式的装饰元素被重复利用，打造和谐而又统一的展示风格。

这是一款户外运动系列产品的会展展示设计。多种样式的陈列方式使空间富有较强的变化效果。以单一的蓝色为主色，和统一的圆形装饰元素，使空间的风格更加统一化。

配色方案

双色配色

三色配色

四色配色

佳作欣赏

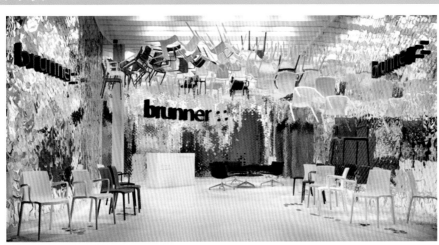

4.3 产品发布空间

产品发布空间是指将一些展示元素在特定的区域面向受众，从而进行的具有广而告之或解释说明作用的展示空间。

特点：

◆ 主题风格浓郁。

◆ 区域对比明确。

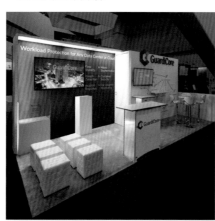

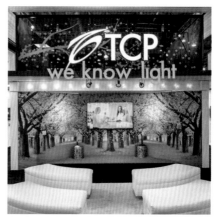

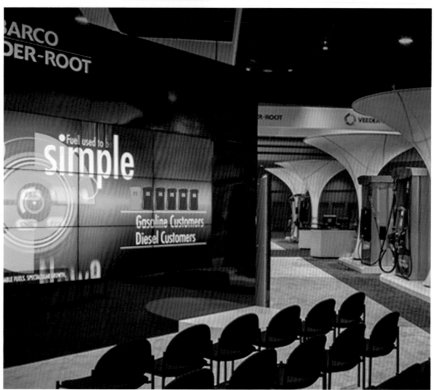

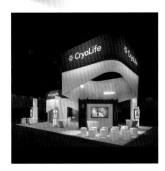

设计理念：这是一款医疗设备制造和分销商的会展展示设计。通过沉稳而又平和的空间氛围与展销产品的性质和特点相互呼应。

色彩点评：空间以蓝色系为主色调，通过相同色系不同明度和纯度的色彩使空间的层次感更加丰富。蓝色色调的空间给人们带来安定、踏实的视觉效果。

🔵 发布空间通过电子屏幕对受众展示元素的详细情况。以平行且递减的形式陈列的房型座椅与整个空间的氛围相互呼应。

🔵 空间配以少许的曲线线条作为装饰元素，使规整而又有序的空间看上去更加活跃、自然。

RGB=226,4,51 CMYK=13,99,78,0
RGB=39,34,43 CMYK=83,83,70,54
RGB=38,69,152 CMYK=92,80,11,0
RGB=68,139,194 CMYK=74,40,12,0

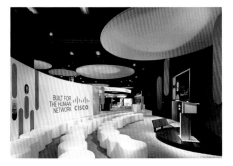

这是一款科技公司的发布空间设计。通过强烈而又具有渐变效果的色彩增强空间的视觉冲击力。座椅的曲线形式排布搭配上方彩色的圆形装饰物和圆形座椅，使空间看上去更加活跃、自然。简约的灯光在无形之中将空间进行照亮，为丰富饱满的展示空间起到了良好的衬托作用。

RGB=212,130,68 CMYK=21,58,77,0
RGB=13,13,13 CMYK=88,84,84,74
RGB=235,237,238 CMYK=10,6,6,0
RGB=170,176,181 CMYK=39,28,25,0

这是一款家居类的发布空间设计。左右两侧整齐排布的不同样式的椅子用以区分不同的受众人群。并在空间的后方陈列主题产品，使空间的氛围更加明确。座席区域色彩简约平淡，因此将后方的展示区域设置成具有强烈视觉冲击力的对比色彩。避免了平淡无趣的空间效果。

RGB=240,223,212 CMYK=7,15,16,0
RGB=242,242,241 CMYK=6,5,5,0
RGB=68,104,59 CMYK=78,51,92,14
RGB=25,25,28 CMYK=86,82,77,65

4.3.2 产品发布空间设计技巧——小巧精致的灯光

产品发布空间是一种以展示产品为主要目的的展示空间，因此在设计的过程当中，通常会采用小巧而又精致的灯光将空间进行简单的照射，以避免复杂的灯光效果喧宾夺主。

在宽敞的空间中设有环形背景展示屏幕和相对较小的重点展示电子屏幕，通过强烈的对比将受众的视线进行集中。在天花板上设有黑色射灯装置，低调而又小巧，使空间主次分明。

发布空间以黑、白、灰为底色，并在后面的展板上设置活泼跳跃的背景颜色，将青色、蓝色、紫色、橙色色系搭配在一起，营造出具有强烈视觉冲击力的视觉效果。因此在天花板上设有圆形的小巧灯光进行点缀，避免空间过于杂乱。

配色方案

双色配色

三色配色

四色配色

佳作欣赏

4.4 合作洽谈空间

在会展展示空间中设置洽谈区域，更有助于参观者的沟通与交流。通常情况下会将洽谈室分为三种类型：封闭式、半封闭式和开放式。在设计的过程当中，可以通过展厅的大小、展示元素的属性和展示区域整体的氛围来营造出人性化的洽谈空间。

特点：

◆ 舒适整洁。

◆ 相对独立。

◆ 规划合理。

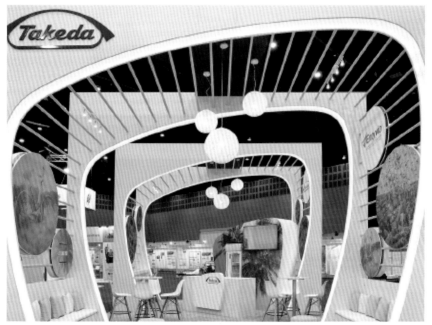

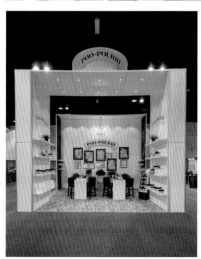

4.4.1 合作洽谈空间

设计理念：这是一款医学领域的会展展示空间设计。简约而又清爽的空间为受众营造出整洁干净的视觉效果。

色彩点评：以纯净的白色为底色，象牙白色的座椅为空间增添了一丝温暖气息。装饰元素以蓝色为主色，纯粹而又沉稳的色彩为受众带来安稳平和的视觉效果，与产品的属性相互呼应。

● 近处相对而设的沙发座椅为参观者和参展商创造相互洽谈的空间。完全开放式的交流空间简洁规整，为用户带来稳重而又舒适的沟通体验。

② 悬挂的六边形展板和圆形装饰元素使空间的氛围更加活跃。

RGB=4,84,198 CMYK=90,68,0,0
RGB=238,237,233 CMYK=8,7,9,0
RGB=26,28,36 CMYK=87,84,72,60
RGB=198,198,200 CMYK=26,20,18,0

这是一款高科技公司的会展展示空间设计。以黑、白二色为底色，并将标志色彩的同类色作为空间装饰元素的主色，热情的橘红色配以鲜亮的橘黄色使空间看上去更加饱满。环形而设的洽谈区域与背景展示墙的圆形装饰元素相互呼应，打造出更加活跃的视觉效果。

RGB=249,158,90 CMYK=2,50,65,0
RGB=241,93,55 CMYK=5,77,77,0
RGB=250,245,246 CMYK=3,5,3,0
RGB=21,27,26 CMYK=87,79,80,66

这是一款电子产品的会展展示空间设计。在空间的右侧设有完全开放式的洽谈空间。低矮的座椅可以拉近人与人之间的距离，也方便交谈双方能够自如地转换角度和方向。

RGB=1,47,132 CMYK=100,93,28,0
RGB=156,160,159 CMYK=45,34,34,0
RGB=218,211,194 CMYK=18,17,25,0
RGB=140,177,178 CMYK=51,22,30,0

4.4.2 合作洽谈空间设计技巧——曲线布局的洽谈区域活跃氛围

在会展展示设计的过程中，曲线是一种能够活跃空间氛围的装饰元素，若将其应用在洽谈区域，则更容易使洽谈空间变得活跃而又舒适。

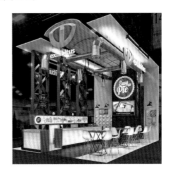

这是一款互联网的会展展示设计。将洽谈区域的座椅设置成圆环形状，并在中心位置处设有电子展示元素，使该空间在活跃氛围的同时也能使受众进一步对产品进行了解。

这是一款餐饮行业的会展展示设计。将桌椅设置成环形的布局，与空间的装饰元素相互呼应。使空间的整体氛围热情且充满活力。

配色方案

双色配色

三色配色

四色配色

佳作欣赏

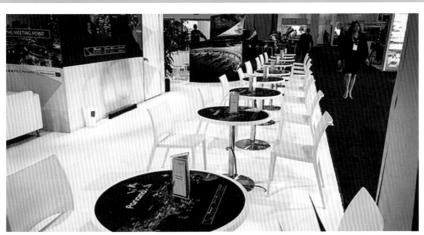

4.5 照明

灯光照明是会展展示的基础设施，在会展设计中有着十分重要的作用和意义。在满足空间基本照亮的同时也可作为装饰元素对空间进行点缀，以其自身语言来塑造空间的风格。在展示空间灯光设计时应着重考虑灯光的功能性、统一性、艺术性、安全性。

特点：

◆ 明暗搭配、突出重点。

◆ 色调统一。

◆ 注重色彩与光线的结合。

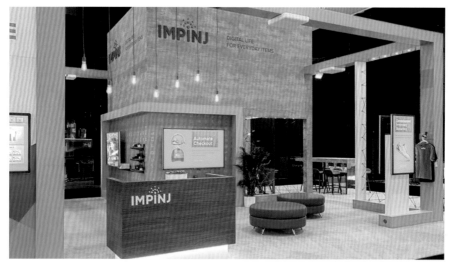

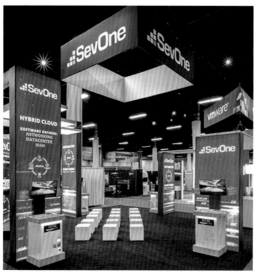

设计理念：这是一款汽车经销商网站的会展展示设计。空间沉稳而不失视觉冲击力，通过视觉条件得到用户的信赖感。

色彩点评：空间以沉稳的深蓝色和鲜亮的万寿菊黄作为主色。对比色的配色方案增强了空间的对比效果和视觉冲击力。活跃的地面色彩与标志的灯光色彩相互呼应，增强空间各部分之间的关联性。

① 利用灯光元素将公司的标志进行照亮。不同的呈现方式使其在空间中更加显眼，凸显空间的主题。

② 在展厅的四周设置电子显示屏幕。内侧放置洽谈区域，在加强宣传效果的同时也为用户创造了舒适且人性化的沟通空间。

RGB=33,43,94 CMYK=98,97,45,13
RGB=249,171,61 CMYK=4,42,78,0
RGB=142,154,206 CMYK=51,38,4,0
RGB=214,205,205 CMYK=19,20,16,0

这是一款展示区域的空间设计。剪影式的展板搭配极简的两色配色方案，打造奇妙而又富有层次感的空间效果。淡橘黄色的灯光投射出戏剧性的灯光和阴影效果。使空间看上去更加神秘且富有变化感。

RGB=37,36,34 CMYK=81,77,78,59
RGB=187,64,48 CMYK=34,88,89,1
RGB=210,175,120 CMYK=23,35,56,0
RGB=166,140,101 CMYK=43,47,64,0

这是一款艺术作品的会展展示空间设计。简约而又纯净的空间氛围通过展示元素的色彩对比增强视觉冲击力。在天花板的上方设有整齐排列的白色灯光，简约单一的样式在照亮空间的同时也为空间起到了良好的衬托作用。

RGB=229,226,225 CMYK=12,11,10,0
RGB=34,97,83 CMYK=86,54,71,15
RGB=184,64,59 CMYK=35,88,79,1
RGB=56,57,59 CMYK=79,73,68,39

4.5.2 照明设计技巧——重点元素重点突出

在会展展示设计的过程当中，可以通过灯光的对比效果来将展示区域进行凸显。因此可以采用明暗对比和色彩对比在空间中形成视觉反差，从而引导受众的视线。

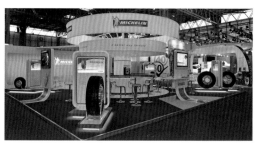

这是一款可回收水瓶制造商的会展展示设计。在每一排展示架的下方都设有纯净的白色灯带，用其将展示区域进行凸显，使其与空间其他区域形成鲜明的对比，瞬间抓住受众的眼球。

这是一款米其林轮胎的会展展示设计。将展示元素设置在展厅的外侧，每一个展示台的下方都设有白色和黄色的灯光将其进行凸显。使其在空间中更加显眼。

配色方案

双色配色

三色配色

四色配色

佳作欣赏

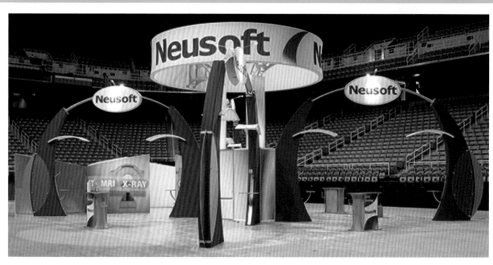

4.6 道具

随着会展行业的不断发展，设计师们越来越注重道具元素的应用。在设计的过程当中，道具元素可以用来对空间进行装饰和划分，或是作为元素展示的重要载体。使空间看上去更加丰富饱满。

特点：

◆ 调动参展者的参展热情，提高展示成效。

◆ 功能多样性。

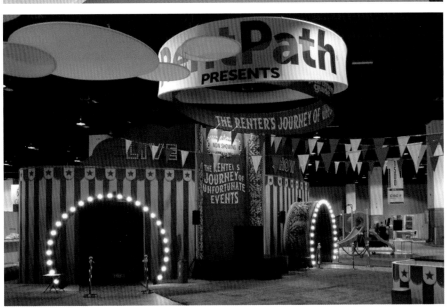

4.6.1 道具

设计理念：这是一款瑞士山峰模型的会展展示设计。展示形象生动逼真，为观看展览者打造身临其境之感。

色彩点评：空间色彩深厚沉稳。以无彩色系的黑、白、灰塑造展示元素，逼真而又坚固的色彩效果搭配天花板上悬挂的实木色装饰物品。打造稳重、平和的展示空间。

🔴① 以悬挂的实木木条作为空间的装饰道具。错综复杂的陈列方式增强空间的装饰效果，使整体氛围更加饱满丰富。

🔴② 四周向内照射的灯光将光线集中在展示元素之上，使其成为空间中最为凸显的元素。

🔴③ 在展厅的四周设有电子展示屏幕和解释说明性的文字，具有关联性的展示元素使整个空间看上去更加和谐统一。

RGB=63,91,114 CMYK=82,65,47,5
RGB=149,111,77 CMYK=49,60,74,4
RGB=118,130,142 CMYK=61,47,38,0
RGB=20,34,50 CMYK=93,86,66,50

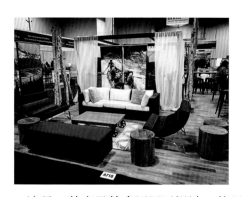

这是一款家具的会展展示设计。将具有关联性的展示元素相互搭配在一起。实木材质和纺织沙发搭配浓郁的色彩，打造温馨浓郁的空间氛围。并在展示元素周围配以实木材质的道具对空间进行装饰，使整体氛围更加和谐统一。

RGB=179,103,54 CMYK=37,68,87,1
RGB=68,40,26 CMYK=66,80,90,53
RGB=65,78,91 CMYK=80,69,56,17
RGB=250,246,229 CMYK=4,4,13,0

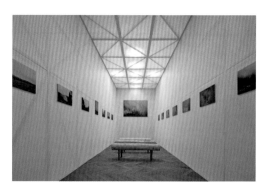

这是一款以"森林"为主题的展厅设计。在细长的展示空间中将展示元素悬挂在左右两侧，打造平稳规整的空间氛围。在空间的中心位置设有实木材质的道具对空间进行装饰，与空间的主题相互呼应。

RGB=193,191,195 CMYK=29,23,19,0
RGB=142,114,93 CMYK=52,58,64,3
RGB=237,237,238 CMYK=9,7,6,0
RGB=186,158,126 CMYK=33,40,51,0

4.6.2 道具设计技巧——悬吊式道具设计使氛围更加活跃

　　道具的陈列方式大致可分为支撑式与悬吊式两种，不同的陈列效果会使空间的氛围大不相同。例如：支撑式的陈列方式可使空间看上去更加稳重平和，而悬吊式的陈列方式则能够使空间的整体氛围更加活跃。

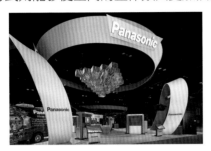

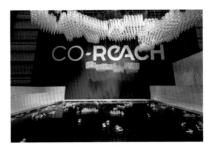

　　这是一款松下电器的会展展示空间设计。以悬吊的方式将倒置的织物金字塔道具陈列在展厅的天花板上。色彩鲜艳前卫，使其为深蓝色的科技感空间营造出一丝灵动且富有动感的展示空间效果。

　　这是一款数字传媒行业的会展展示空间设计。将可回收的倒置塑料瓶悬挂在空间的上方，形成悬浮的"云"的效果。并与地面上的装饰道具相互呼应。打造出和谐统一而又梦幻的展示空间效果。

配色方案

双色配色

三色配色

四色配色

佳作欣赏

第5章 不同行业的会展展示设计

会展展示设计是大众媒体的一部分，随着时代的发展和进步，会展展示成为现阶段最有效、最常用、规模最大的宣传手段之一。在会展展示设计的过程当中，要根据展示元素不同的类型和属性打造不同风格和种类的展示效果，通过展示空间与展示元素之间的结合，打造丰满而又悦目的会展空间效果。

常见的会展展示设计行业有：鞋服/纺织、餐饮/食品、机械/工业、珠宝/首饰、IT/通信、汽车/交通、房产/建材、家居/工艺、电子/光电、广告/传媒、智能/零售、印刷/包装等。

5.1 鞋服 / 纺织

鞋服 / 纺织是我们日常生活与出行的必备元素，不同的区域和季节所需要的种类和风格各不相同，因此在会展展示设计的过程当中，应该首先考虑展示元素的属性，再根据其特点营造出符合产品特性的展示空间。

特点：

◆ 合理、有效地利用空间。

◆ 注重色彩的协调性。

◆ 静中求变、协调统一。

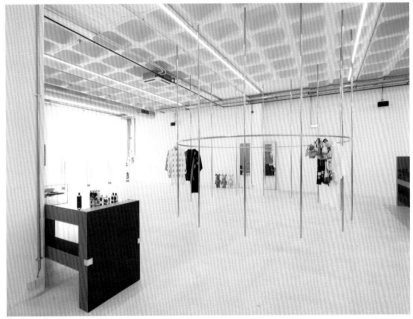

5.1.1 鞋服／纺织会展展示设计

设计理念：这是一款纺织物的展示空间设计。展示空间平淡而又温馨，搭配风格柔和而又浪漫的展示元素，打造舒适温馨的展示空间。

色彩点评：展示元素以粉色为主色，营造出甜美而又浪漫的空间氛围。搭配纯净的白色背景和实木色的展架，增强空间中温馨的视觉效果。

🔴 将不同形状、样式的展示元素陈列在不同高度的展架之上，在风格统一的空间中将区域明确划分，人性化的设计方案使空间看上去更加规整有序。

🔴 展示元素以柔和的曲线和饱满的圆形为主要的设计元素，与稳固的展示台和展示架形成鲜明的对比。

RGB=222,144,146 CMYK=16,54,33,0
RGB=226,230,233 CMYK=14,8,7,0
RGB=69,97,120 CMYK=80,62,45,3
RGB=253,89,70 CMYK=0,79,67,0

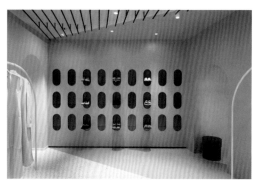

这是一款精品店鞋子和服装的展示区域设计。该空间以鞋子为主要的展示元素，相同色系的配色方案通过深浅的不同使受众能够瞬间分清空间的主次。并通过柔和的曲线和流畅的直线在空间中形成对比效果，增强视觉冲击力。

RGB=191,153,130 CMYK=31,44,47,0
RGB=85,58,52 CMYK=65,75,75,37
RGB=226,225,230 CMYK=13,11,7,0
RGB=218,203,200 CMYK=17,22,18,0

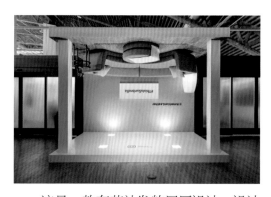

这是一款布艺沙发的展厅设计。设计理念打破常规。将展示元素倒置并陈列在空间的上方，该展示空间能够瞬间抓住受众的眼球，并使观看者过目不忘。

RGB=209,132,110 CMYK=22,58,53,0
RGB=124,103,91 CMYK=59,61,63,7
RGB=255,242,231 CMYK=0,8,10,0
RGB=200,151,111 CMYK=27,46,57,0

在会展展示空间的设计过程中，纯净简洁的背景更容易使展示元素的特色和风格凸显出来，以避免喧宾夺主。

这是一款鞋服、箱包的展示空间设计。空间以纯净的白色为背景，摒弃多余的花纹和纹理装饰，打造简洁而又优雅的展示空间。

这是一款服装概念店的展示区域设计。色彩单一的背景和展示架营造出纯粹而又简洁的展示空间。搭配直线线条，使空间更具视觉冲击力。

配色方案

双色配色

三色配色

四色配色

佳作欣赏

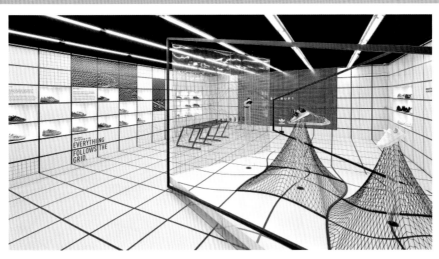

5.2 餐饮 / 食品

　　餐饮 / 食品行业是我们日常生活中必不可少的一部分。根据不同区域的生活习惯，会产生不同风格和口味的食品，因此在餐饮 / 食品行业中，展示区域的设计风格也各不相同，根据产品的特色、风格、口味来创造出风格迥异、各具特色的展示空间。

　　特点：

◆　注重氛围的营造。

◆　凸显产品的特性。

◆　产品与空间风格相互呼应。

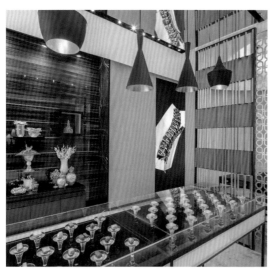
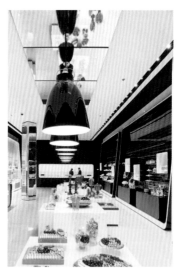

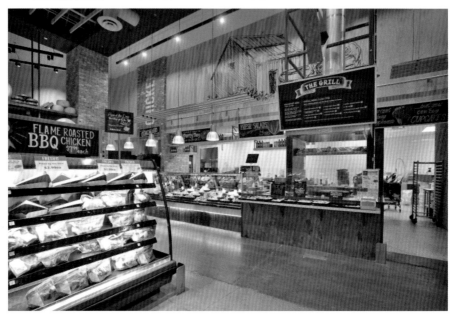

5.2.1 餐饮／食品会展展示设计

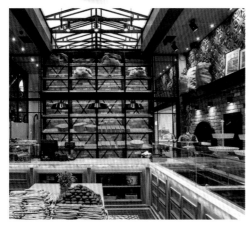

设计理念：这是一款甜品店的展示空间设计。空间摆脱了复杂的展示与陈列方式，通过产品的单一陈列打造平稳而又规整的空间氛围。

色彩点评：黑色的框架规整有序，搭配产品本身的色彩和与其相近的棕色，使空间的整体效果温馨而又稳重。

🚩 以矩形为主要的设计元素，使空间模块化，既能使空间看上去规整有序，又可以将展示元素进行有效的区分与分割。

🚩 均等距离设置的灯光与黑色框架形成呼应，使空间的整体氛围和谐而又统一。

🚩 根据消费者的习性，将部分产品陈列在空间的中心位置处，并在收银台的后方设置展示架，使消费者在结账时也能够看到产品，以达到促进消费者消费的目的。

RGB=167,133,82 CMYK=43,51,73,0

RGB=27,24,15 CMYK=75,63,46,3

RGB=245,240,229 CMYK=5,7,12,0

RGB=100,88,73 CMYK=65,64,71,18

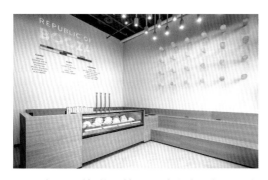

这是一款甜品的展示空间设计。以木材材质为主要的设计元素，打造平稳而又温馨的空间氛围。并在墙壁上设有圆形的木质装饰元素与其相互呼应。黄色的灯光照亮品牌标志。使其在空间中尤为突出。

RGB=253,243,229 CMYK=1,7,12,0

RGB=201,157,119 CMYK=27,43,54,0

RGB=195,131,70 CMYK=30,56,77,0

RGB=230,203,141 CMYK=14,23,50,0

这是一款红茶饮品店的展示空间设计。将茶元素作为空间的装饰物，使其贯穿整个空间，以使空间的主题更加明确。空间以木材为主要的建材，营造出温馨而又平和的空间氛围。

RGB=223,195,143 CMYK=17,26,48,0

RGB=161,127,83 CMYK=45,53,72,1

RGB=244,235,224 CMYK=6,9,13,0

RGB=222,158,60 CMYK=17,45,82,0

5.2.2 餐饮／食品会展展示设计技巧——整体氛围与产品特性相融合

餐饮／食品行业的会展展示设计过程中，展示主题要与产品的展现形式与风格统一，由此可以增强空间与展品之间的关联性，使空间看上去更加和谐统一。

这是一款甜品店的产品展示空间设计。空间以红色为主色，配以黑白条纹元素，打造出前卫而又温馨的空间氛围。将红色应用在甜品和装饰元素之上，使空间各部分之间形成呼应。

这是一款甜品店的产品展示空间设计。吸取甜品本身的色彩对空间进行装饰，打造梦幻、童真的空间氛围。重复使用的黑白格子元素在空间中形成呼应，打造出和谐而又统一的空间氛围。

配色方案

双色配色

三色配色

四色配色

佳作欣赏

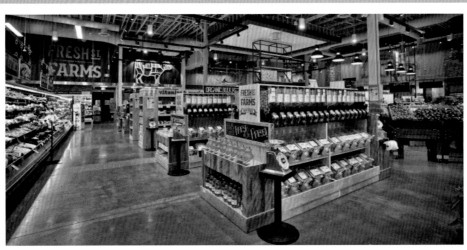

5.3　机械 / 工业

　　机械行业简单来说，就是一切与机械有关的行业，其以离散为主、流程为辅、装配为重点。工业行业则是指原料采集与产品加工制造的产业或工程。由此可见，在机械 / 工业会展展示设计的过程当中，大部分的展示风格应以展示产品为重点，尽量摆脱多余的装饰，避免喧宾夺主的设计效果。

特点：

◆　多以沉稳平和的空间氛围为主。

◆　突出产品特性。

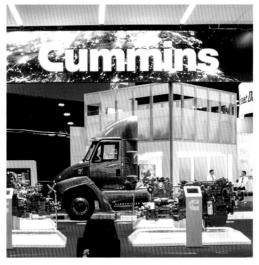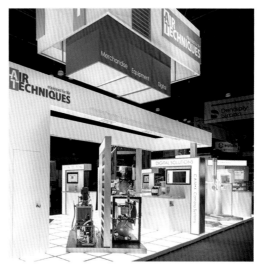

5.3.1 机械／工业会展展示设计

设计理念：这是一款瓷器的展示空间设计。平和而又沉稳的空间却不乏设计感，打造新奇且具有特色的展示空间。

色彩点评：空间以无彩色系中的黑色和灰色为底色，营造出沉稳平和的空间氛围，并配以绿色系的植物样式光影效果，使空间的整体氛围稳重却不死板。

🔵❶ 利用光与影的结合，将植物的样式投射在背景墙之上，地平线处折叠的效果使展示区域的空间感更加强烈。通过植物和陶瓷元素的结合增强展示元素与空间的关联性。

🔵❷ 展示元素采用纯粹的黑色，在看似平静的展品之上设置了相互交会的凹凸面，通过分离而又交织的优美线条打造独特而又精致的流动性之美。

🔵❸ 在展示空间的左侧设置了黑色的网格。大面积的黑色隔断稳重而又通透。

- RGB=38,37,42 CMYK=83,80,72,54
- RGB=71,70,78 CMYK=77,71,61,24
- RGB=81,90,63 CMYK=72,58,81,21
- RGB=195,190,174 CMYK=28,24,32,0

这是一款纸手电筒的工业设计。运用了 AgIC 技术，可通过银粒子墨水将电路板打印在纸张、胶片或者布料上。无彩色系的配色方案使展示元素在空间中更加显眼，避免了彩色对于展示元素而产生的喧宾夺主的效果。

- RGB=4,4,6 CMYK=92,87,86,77
- RGB=226,226,229 CMYK=13,11,8,0
- RGB=90,91,95 CMYK=71,64,57,11
- RGB=210,200,176 CMYK=22,21,32,0

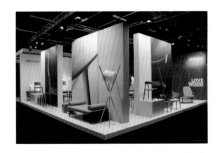

这是一款简约风格曲面座椅的会展展示设计。空间以沉稳的无彩色系和暖色调为主，配以冷色调的青色沙发座椅。低饱和度的色彩搭配可以减轻空间的视觉冲击力，打造温馨舒适的展示空间。

- RGB=21,21,19 CMYK=85,81,83,70
- RGB=179,191,178 CMYK=27,24,29,0
- RGB=129,106,96 CMYK=57,60,60,5
- RGB=249,243,239 CMYK=3,6,7,0

5.3.2　机械／工业会展展示设计技巧——突出展示元素

在会展展示设计的过程当中，为了突出展示元素可以采用对比的手法进行展现，例如：色彩的对比、面积的对比、展示元素大小的对比等。由此可以瞬间抓住受众的注意力，使空间主次分明。

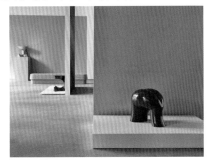

这是一款家具的会展展示设计。以低调的灰色为底色，通过色彩对比和面积对比将展示元素进行着重突出。

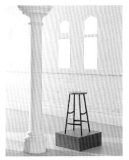

这是一款系列家具的展示设计。空间主要采用色彩的对比，在大面积的白色空间中添加一抹彩色，瞬间抓住受众的眼球。

配色方案

双色配色

三色配色

四色配色

佳作欣赏

5.4 珠宝 / 首饰

随着社会和经济的不断发展,珠宝首饰行业在近年来也随之得到突飞猛进的发展,越来越多的人喜欢将其变为装饰元素或是进行收藏,也正因如此,珠宝 / 首饰行业的会展展示越来越多,风格和设计理念也越来越明确。

特点:

◆ 自然大气,具有舒展的视觉效果。

◆ 树叶柔和、舒展。

◆ 四季常青,青翠、悠扬。

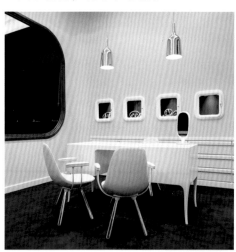
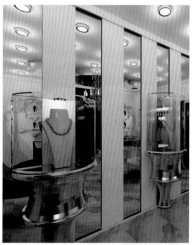

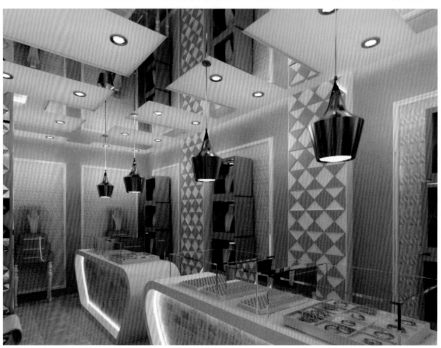

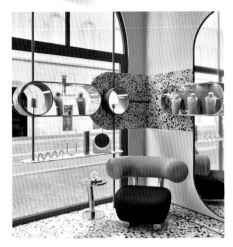

设计理念：这是一款珠宝首饰展示区域的空间设计。通过精致而又优雅的展示空间为高贵典雅的展示元素增光添彩。

色彩点评：采用低饱和度的配色方案，以淡雅的粉色和沉稳深邃的蓝色打造梦幻、甜美而又不失高雅氛围的展示空间。

🔴1 将带有黑色纹理的大理石材质应用在整个地面和半空中的装饰区域，使二者在空间中形成呼应，打造和谐而又统一的展示空间效果。

🔴2 展示元素的承载体以圆形和半圆形为主要的设计元素，使其与地面上的茶几和座椅相互呼应。

🔴3 镜面元素的应用可以将空间元素进行反射，使空间的视觉效果更加丰富饱满。

- RGB=217,191,202 CMYK=18,29,13,0
- RGB=17,57,125 CMYK=99,89,30,0
- RGB=78,68,75 CMYK=73,73,62,26
- RGB=211,213,210 CMYK=20,14,16,0

这是一款精品店珠宝饰品展示区域的设计。采用玻璃边面和紫色边框组合而成的展示区域使其成为空间中最为抢眼的一部分。从外向内延伸的三盏吊灯在照亮内部空间的同时也成为一种柔和而又精致的装饰元素。

这是一款珠宝首饰展示区域的空间设计。将每个展示元素都单独地陈列在独立的空间中，在黑色的背景下配以浅黄色的背景和纯白色的灯光，打造淡然、高雅而又不失活力的空间氛围。

- RGB=192,176,176 CMYK=29,32,26,0
- RGB=142,114,110 CMYK=53,58,53,1
- RGB=42,17,45 CMYK=84,99,64,53
- RGB=100,76,143 CMYK=73,78,19,0

- RGB=39,47,59 CMYK=86,79,64,42
- RGB=225,216,197 CMYK=15,16,24,0
- RGB=245,244,243 CMYK=5,4,5,0
- RGB=221,209,186 CMYK=17,18,28,0

5.4.2 珠宝／首饰会展展示设计技巧——精致的空间尽显高贵大气

珠宝首饰是一种能够为整体造型增光添彩的装饰元素，在该行业展示空间设计的过程当中，应当注重与产品的风格相统一，精致而又高贵的展示空间效果能够进一步渲染高贵、大气的空间氛围。

 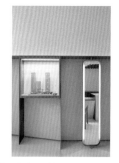

这是一款琥珀装饰品的展示空间设计。不同大小的展示背景使展示元素主次分明。以矩形为主要的设计元素，规整有序的空间简洁大方，使空间看上去更加大气、自然。

这是一款珠宝首饰的展示空间设计。将展示元素陈列在矩形的展示箱之内，配以清澈的灯光进行照射。透明的玻璃材质搭配平稳的实木材质，打造精致、温馨的展示空间效果。

配色方案

双色配色　　　　　　　三色配色　　　　　　　四色配色

佳作欣赏

5.5 IT/ 通信

IT 是 Information Technology 的简称，译为信息技术，其工作内容大致可分为四个类别，分别是信息获取、信息传递、信息处理和信息利用，通过其及时、准确、全面的发展过程，使 IT 行业自产生以来逐渐渗透在各个行业。因此在 IT/ 通信行业的会展展示设计中，应该凸显出整体效果的科技化、人性化和大众化。

特点：

◆ 科技化。

◆ 具有良好的宣传效果。

◆ 安全性和简洁性提升用户体验。

5.5.1　IT／通信会展展示设计

设计理念：这是一款 IT 行业的会展展示设计。通过大量的电子设备为受众带来科技感的感觉体验。

色彩点评：空间以蓝色为主色调，相同色系的配色方案打造纯净而又深邃的空间氛围。配以少许的橙色作为点缀，在点亮空间的同时也增强了空间的视觉冲击力。

① 空间以蓝色为底色，配以蓝色的灯光，进一步营造空间的数字化与科技感。

② 以电子屏幕为主要的展示元素。人性化、科技化的设计理念有助于受众更加深刻地了解展示元素的特点与属性。

③ 由于展示元素较为丰富，因此配以简约而又低调的灯光作为点缀，避免空间的整体效果过于杂乱。

- RGB=60,110,208 CMYK=79,56,0,0
- RGB=1,20,88 CMYK=100,100,59,18
- RGB=252,120,21 CMYK=0,66,89,0
- RGB=1,7,26 CMYK=84,94,74,68

这是一款软件开发商的会展展示空间设计。以蓝色为主色，配以少许的红色作为点缀，可以增强空间的视觉冲击力。以曲线为主要的设计形式，电子设备为主要的展示设备，简洁而富有科技感的展示空间增强了展示内容与整体氛围的关联性。

- RGB=220,215,204 CMYK=17,15,20,0
- RGB=23,42,72 CMYK=97,90,56,32
- RGB=49,55,61 CMYK=82,74,66,39
- RGB=142,38,45 CMYK=47,96,87,18

这是一款拓展软件公司的会展展示设计。紫色系的配色方案使空间看上去亲切又稳重。搭配相互连接的直线线条，及其产生的锐利的尖角，使空间看上去稳固且不失动感。

- RGB=155,50,101 CMYK=49,93,44,1
- RGB=139,57,123 CMYK=58,89,28,0
- RGB=227,234,240 CMYK=13,7,5,0
- RGB=173,100,175 CMYK=42,70,0,0

灯光是会展展示设计中，必不可少的重要装饰元素，既可以点亮空间，又可以将展示区域进行凸显，还可以利用不同的明暗程度分清空间的主次。

这是一款科技展示的展厅。通过蓝色和青色营造空间的科技感。在深邃而又沉稳的空间中，采用白色的灯光将展示区域进行凸显，使人一目了然。

这是一款关于"未来工业"的展示设计。空间以白色为主色，展示区域的上方采用渐变的蓝色，使空间看上去更加自然。在展示区域的底部，浓郁的蓝色灯光使其在空间中形成了强烈的视觉冲击力。

配色方案

双色配色

三色配色

四色配色

佳作欣赏

5.6 汽车 / 交通

汽车 / 交通类会展展示设计是以汽车为展示主体的商业化的展示体系，其形式主要包括汽车产品展示展销会、汽车行业经贸交易会、博览会等。

特点：

◆ 凸显功能性。

◆ 增强知识性宣传。

◆ 增强人性化的设计手法。

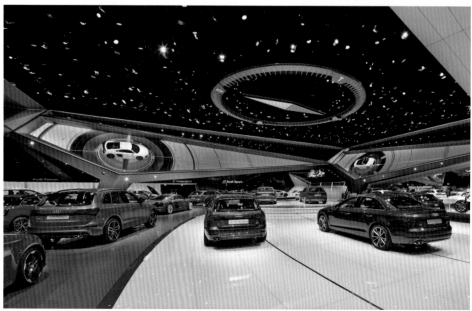

设计理念： 这是一款汽车的展厅设计。将实体汽车展现在室内空间，使空间看上去更加合理化、明确化。

色彩点评： 空间底色低调平稳，配以绿色对空间进行点缀，使整个空间看上去更加清爽自然。

🟢 在左侧的墙体上，分不同区域展现不同的色块，并配以解释说明性文字，使参观者在第一时间理解墙体设计的内在含义，通过人性化的设计方案使参观者可以自行选择车体的颜色。

🟢 简易的灯光以直线线条的形式进行展现，相互平行或垂直的灯光在空间中形成了规整有序的视觉效果。

🟢 在空间的中心位置处设有电子设备以供参观者更加清晰地了解产品，通过人性化、科技化的方式增强用户的体验度。

RGB=157,193,85 CMYK=47,12,79,0
RGB=185,167,150 CMYK=33,35,40,0
RGB=41,42,52 CMYK=84,80,67,47
RGB=152,193,216 CMYK=45,16,13,0

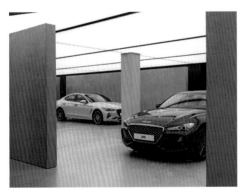

这是一款汽车销售中心的展示空间设计。空间打破汽车销售中心的常态，摒弃了大面积的玻璃材质，运用柔和的色调和材料，通过多个隔断的设置，引领来访者穿梭并逐渐探索空间的奇妙之处。

RGB=67,64,60 CMYK=75,70,71,35
RGB=144,145,146 CMYK=50,41,38,0
RGB=244,247,253 CMYK=6,3,0,0
RGB=33,33,40 CMYK=85,82,71,56

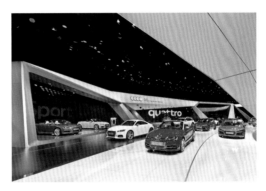

这是一款汽车展销中心的空间设计。在展示空间的地面上设置曲线线条，使观赏者联想到马路的场景，营造出仿佛汽车行驶在马路上的景象。

RGB=6,6,6 CMYK=91,86,86,77
RGB=62,57,72 CMYK=80,78,62,30
RGB=219,221,228 CMYK=17,12,8,0
RGB=115,15,32 CMYK=52,100,91,34

5.6.2 汽车／交通会展展示设计技巧——镜子元素增强空间感

镜子元素在空间中通过强烈的反射作用可以用来增强室内的空间感，使整个空间看上去更加饱满、充实。

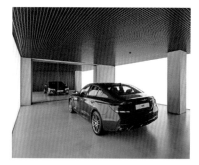

这是一款汽车的展示空间设计。将展示元素放置在空间的中心位置处，黄色的地面搭配饱满的车体彩绘，打造饱满而又热情的空间氛围。在空间的顶棚处设置镜子元素，将向下垂落的装饰元素和地面空间进行反射，可以增强展厅的空间感。

这是一款汽车销售中心的展示空间设计。将展示元素单独展现在宽敞的展厅中，在空旷的空间中增添镜子元素，使展示元素得到反射，增强空间的视觉效果。

配色方案

双色配色

三色配色

四色配色

佳作欣赏

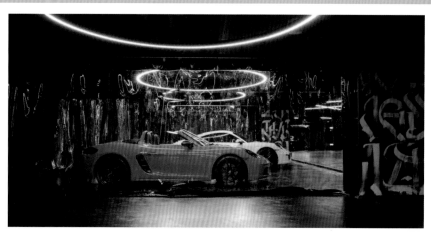

5.7 房产 / 建材

建材指的是建筑材料，主要应用于土木工程和建筑工程，按其功能大致可分为结构材料、装饰材料和某些专用材料。

特点：

◆ 尽可能凸显材料的特色与用途。

◆ 简洁大方、布局合理。

◆ 定位明确、风格统一。

5.7.1 房产／建材会展展示设计

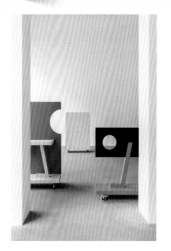

设计理念：这是一款木材墙体的展示设计。以木材为主要的设计元素，通过大胆的色彩和多样的几何图形将展示元素进行多样式的呈现。

色彩点评：空间色彩丰富，青翠的绿色、鲜亮的黄色、前卫的蓝色和神秘的黑色，打造清新不失稳重的空间氛围，在平和而又淡然的空间背景中营造出强烈的视觉冲击力。

🔵 展示元素除了色彩以外，以图形为主要的展现形式，柔和的半圆形、饱满的正圆形、规整的矩形和流畅的直线线条，打造丰富饱满且刚柔并济的空间效果。

🔵 以黄色的木材墙体为中心，将其他两组墙体错落在左右两侧，增强整体氛围的空间感。

RGB=199,206,199 CMYK=27,16,22,0
RGB=226,210,56 CMYK=19,16,83,0
RGB=0,137,103 CMYK=83,33,71,0
RGB=13,17,21 CMYK=90,84,79,70

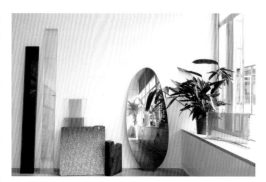

这是一款不同种类建材的展示区域设计。将展示元素依次陈列在空间中，使元素的特点和元素之间的区别进行清晰的呈现。并通过对比强烈的色彩营造出较为强烈的视觉冲击力。

RGB=137,32,33 CMYK=48,98,99,21
RGB=50,194,229 CMYK=67,4,14,0
RGB=172,124,116 CMYK=40,57,50,0
RGB=18,19,18 CMYK=87,82,83,71

这是一款抛光铸造聚酯树脂建材的展示设计。将展示元素陈列在清透明净的玻璃桌面之上，纯净的背景展示物搭配简约的曲线型白色灯光，明亮而又低调的背景使展示元素在空间中尤为突出。

RGB=222,222,222 CMYK=15,12,11,0
RGB=174,167,157 CMYK=38,33,36,0
RGB=29,34,33 CMYK=85,77,78,60
RGB=182,145,117 CMYK=35,47,54,0

相同的空间和陈列方式为展示元素创造出相同的陈列背景，将不同样式的展示元素陈列在相同的背景和空间下，以便凸显出展示元素的特点和不同。

这是一款纺织品材料的展示设计。将不同色彩的纺织品以单独的个体形式进行呈现，并列陈列的方式使其在空间中形成了强烈的差异感。

这是一款纺织板的展示设计。将展示元素以面积的大小为区分，以叠加的方式进行呈现，使受众能够清楚地区分出展示元素的各项特征。

配色方案

双色配色

三色配色

四色配色

佳作欣赏

5.8 家居 / 工艺

　　家居 / 工艺的应用范围十分广泛，如家庭装修、家具配置、电器摆放等一系列和居室有关的甚至包括地理位置等元素都属于该范畴。

　　特点：

◆　大致风格和色调相统一。

◆　注重光线的组合，明暗适宜。

◆　以使用为主。

设计理念：这是一款照明家具的展示设计。展示元素以"常春藤"为设计灵感，打造简约又不失活跃的空间氛围。

色彩点评：以黑、白、灰为主要的色彩元素，无彩色系的配色方案使空间看上去更加平和、简约。

🔵1 照明灯光以曲线线条和球体为主要的设计元素，柔和的曲线和大小不一的球体使空间看上去更加生动且富有活力，与"常春藤"的主题相互呼应。

🔵2 向下垂落的照明设备拉伸了空间的纵深感，并在左右两侧设置不规则的球体的灯光，将纵向的视觉效果进行中和。

🔵3 简约元素的重复利用打造结构化的空间效果。

- RGB=186,186,188 CMYK=31,25,22,0
- RGB=110,105,100 CMYK=64,58,58,6
- RGB=16,15,14 CMYK=87,83,84,73
- RGB=235,235,233 CMYK=10,7,8,0

这是一款极简主义边桌的展示空间设计。以高级灰色调为背景色，深青灰色的背景简约而又内敛，打造平稳、淡然的空间氛围。黑色的边桌在空间中格外显眼，钢质的边桌搭配皮革材质的手柄，使用户可以将其轻松地进行移动。白色的仙人掌摆件、杂志以及水杯在丰富空间的同时增添了一丝视觉冲击力。

- RGB=127,157,164 CMYK=57,32,33,0
- RGB=168,171,178 CMYK=43,40,25,0
- RGB=25,27,34 CMYK=87,83,73,61
- RGB=235,240,245 CMYK=10,5,3,0

这是一款以大小不同的浮动木箱组合而成的书架展示设计。将实木橡木材质的不同尺寸的盒子组合在一起，创建出一个完整且有序的展示架。空间色彩和材质相互呼应，打造出和谐统一而又温馨的空间氛围。

- RGB=165,134,103 CMYK=43,50,61,0
- RGB=150,104,81 CMYK=49,64,70,4
- RGB=182,139,87 CMYK=36,50,70,0
- RGB=196,209,218 CMYK=27,14,12,0

5.8.2 家居／工艺会展展示设计技巧——独特的设计手法更加吸引受众的注意力

家居／工艺产品自身采用独特的设计手法能够在第一时间吸引受众的眼球，并配以简洁、淡然的周遭环境，使空间的展示效果更加平和简约。

这是一款多位座椅的会展展示设计。交替座位的形状和方向类似于波浪，灵活的布局摆脱了人与人之间死板的休息方式，更有利于人与人之间的沟通与交流。在座椅的周围搭配简约的茶几对空间进行装饰，将热情的空间氛围进行了中和。

这是一款沙发的展示空间设计。家具以"自然界发现的岩石"为设计灵感，将沙发的边缘之一设计成座位、扶手，甚至是桌子。并在周围搭配植物和吊灯，打造温馨且自然的展示空间效果。

配色方案

双色配色

三色配色

四色配色

佳作欣赏

5.9 电子 / 光电

随着市场经济的日益发展，电子 / 光电产业成为发展速度最快的行业之一，由于其方便、快捷且科技化等特点，使得电子 / 光电产业已经逐渐渗透到各个行业之中。由此可见，该行业的会展展示设计种类繁多、风格多样。

特点：

◆ 根据展示元素设定展示风格。

◆ 着重塑造科技感。

◆ 善于灯光的巧妙运用。

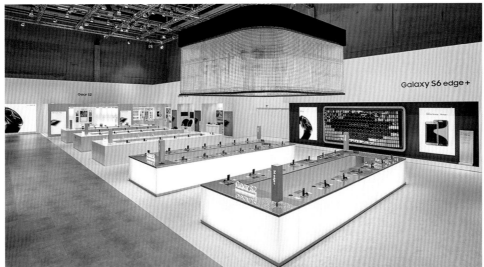

5.9.1 电子／光电会展展示设计

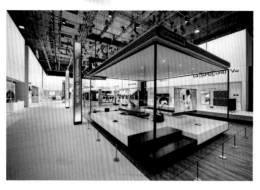

设计理念：这是一款综合性的电子设备展厅设计。空间将多种电子设备集合在一起，打造具有强烈综合性的展示空间。

色彩点评：空间利用不同的色彩将不同的展示区域进行区分，使人一目了然。高饱和度的色彩在空间中形成了强烈的视觉冲击力。

① 展示元素由于其不同的性质采用了不同的陈列方式。轻巧易碎的显示器采用半空悬挂的方式进行呈现，并呼应个体展厅的形式，分为不同的角度单独进行呈现。远处的沉重的洗衣机则并排陈列在地面上，使空间的规划更加合理。

② 天花板裸露的建筑材料与室内精致的展厅形成鲜明的对比，增强了空间的纵深感和丰富性。

- RGB=4,175,165 CMYK=75,10,44,0
- RGB=205,195,195 CMYK=23,24,20,0
- RGB=76,48,43 CMYK=66,78,78,45
- RGB=147,145,157 CMYK=49,42,31,0

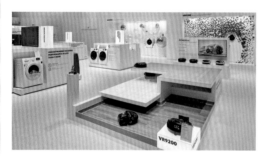

这是一款综合性电子产品的展示空间设计。内部空间区域划分明确且合理，将展示元素以不同的角度和高度进行展示，错落有致的陈列方式避免了单调的空间布局，同时也使空间中的展示元素有了不同程度的侧重。

- RGB=209,213,217 CMYK=21,14,12,0
- RGB=174,170,171 CMYK=37,32,28,0
- RGB=158,219,229 CMYK=42,1,14,0
- RGB=198,95,50 CMYK=28,75,59,0

这是一款电子手表的展示空间设计。将展示元素依次、单独地呈现在受众的眼前。白色的背景纯粹而又明净，通过光与影的结合在空间中形成了明暗对比，增强了空间的视觉冲击力。

- RGB=217,226,235 CMYK=18,9,6,0
- RGB=178,188,198 CMYK=35,23,18,0
- RGB=69,81,93 CMYK=79,67,56,15

蓝色是一种能够象征科技感的色彩，在电子／光电产品的会展展示设计中，蓝色的灯光能够有效地渲染出科技、梦幻的视觉效果。

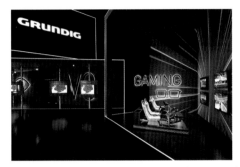

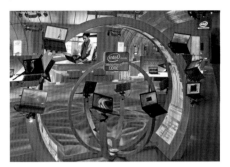

这是一款电子设备的会展展示空间设计。空间以黑色为底色，蓝色的线条灯光向外发散，形成了强烈的冲击力和爆发力，使空间看上去炫酷且充满科技感。

这是一款笔记本设备的会展展示空间设计。以蓝色为主色，通过光与影的结合在地面上呈现了富有层次感的纹理，色彩搭配的视觉效果丰富且强烈，环形的展示方式使空间看上去更加活跃。

配色方案

双色配色

三色配色

四色配色

佳作欣赏

5.10 广告 / 传媒

广告 / 传媒行业是信息传播的一种载体，在日常生活中起到了广而告之和解释说明的作用。因此在该行业会展展示设计的过程当中，应当以信息的传播为主要的展示元素，并采用图文并茂的展现形式来增强空间的丰富性与活跃性。

特点：

◆ 图文并茂。

◆ 说服性强。

◆ 丰富的传播方式。

设计理念：这是一款博物馆内媒体行业的展示空间设计。平静而又沉稳的展示空间搭配圆锥体的展示载体，使空间的整体氛围动静结合。

色彩点评：空间以低饱和度的红色为主色，通过光与影的结合，使空间的色彩看上去具有不同的明暗程度。增强室内空间的侧重点。并营造出了稳重而又不失热情的空间氛围。搭配白色的展示区域，和土黄色的文字说明，增强空间的色彩对比效果。

🔴 圆锥体的展示载体与规整而又有序的展示空间形成了鲜明的对比，可以瞬间将受众的视线吸引到展示区域，使空间看上去主次分明。

🔵 在左侧的展示墙之上设有解释说明性文字，通过字号的区分来引导受众的实现，并利用灯光的光照效果将其进行凸显。

■ RGB=224,93,99 CMYK=15,76,51,0
■ RGB=228,227,219 CMYK=13,10,14,0
■ RGB=222,171,116 CMYK=17,39,57,0
■ RGB=82,21,20 CMYK=58,95,94,52

这是一款广告传媒的会展展示设计。整个空间采用无彩色系的配色方案，黑、白、灰三色塑造出坚固而又稳重的空间氛围。以文字为主要的展示元素，通过文字编排设计中的字号、方向和对齐方式等因素的不同，展现出充满变化性的展示空间。

■ RGB=38,38,38 CMYK=82,77,75,56
■ RGB=120,120,120 CMYK=61,52,49,1
■ RGB=193,193,193 CMYK=28,22,21,0
■ RGB=242,242,242 CMYK=6,5,5,0

这是一款媒体研究项目回顾的会展展示设计。低调而又平稳的展示元素搭配纯白色的背景，营造出平和的空间氛围。将展示元素以简单的图形为框架，使展示空间富有简单的变化效果，又可以避免给人以杂乱的视觉感受。

■ RGB=37,38,52 CMYK=87,84,65,48
■ RGB=254,237,188 CMYK=2,9,32,0
■ RGB=243,235,225 CMYK=6,9,13,0
■ RGB=209,166,118 CMYK=23,39,56,0

5.10.2 广告／传媒会展展示设计技巧——通过视觉引导受众视线

一个好的视觉引导可以为会展展示设计增光添彩。其主要作用是为了有效而又便捷地引导受众在参加会展时的行进路线，避免多余的、错误的、反复的无效观赏。

这是一款媒体行业的会展展示设计。在暗红色的空间设置纯净而又鲜亮的白色作为视觉引导，通过色彩差异和强烈的明暗对比引导受众。

这是一款展示产品的展区。将展示区域设置在空间右侧的中心位置处，白色的展示区域在色彩暗淡的展廊中脱颖而出，形成了强烈的视觉引导。

配色方案

双色配色

三色配色

五色配色

佳作欣赏

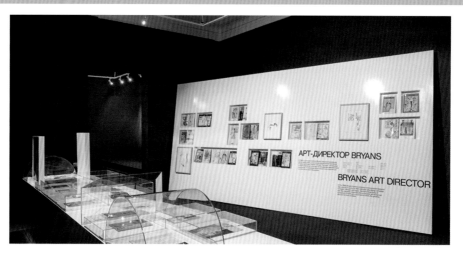

5.11 智能 / 零售

智能 / 零售行业的会展展示是以商品为主要元素的展示，并通过陈列的方式、载体、位置，搭配色彩、声音、气味和照明等因素而产生的综合性的展示空间。

特点：

◆ 商业目的性强。

◆ 以商品展示为主。

5.11.1 智能／零售会展展示设计

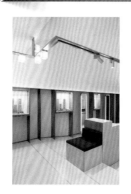

设计理念：这是一款零售珠宝行业的展示空间设计。通过平静而又沉稳的布局使展示区域更加凸显。

色彩点评：以灰色和白色为底色，纯净而又低调的背景色搭配深红色的沙发座椅，使空间氛围高雅、大气。在展柜周围设置了实木色的边框，为空间增添了一丝温馨与柔和。

🔷1 将展示元素陈列在矩形的展示柜之中，并采用白色的灯光进行照射，主次分明的设计理念使展示区域能够瞬间抓住受众的眼球。

🔷2 灰色的挡板既是展示区域的承载体，又是两个展示空间中心位置处的隔断。使空间区域的划分更加规整。

🔷3 以矩形和直线线条为主要的展示元素，并配以弧形边缘的落地镜，使空间的氛围得以中和。

RGB=204,202,198 CMYK=24,19,20,0
RGB=77,72,69 CMYK=73,68,68,28
RGB=174,133,109 CMYK=39,52,56,0
RGB=116,61,71 CMYK=58,82,64,21

这是一款服装零售店的展示区域设计。巨大的黑色镂空多边形展架在空间形成了视觉焦点。并将展示载体设置成不同的姿态，打造活跃而又新奇的展示空间。丰富的空间氛围配以单一的黑色色彩，避免了杂乱的视觉效果。

RGB=225,211,189 CMYK=15,18,27,0
RGB=57,54,55 CMYK=78,74,70,42
RGB=34,30,33 CMYK=82,81,75,61
RGB=150,150,159 CMYK=48,39,31,0

这是一款帽子的展示区域设计。以椅子为主要的展示载体，通过叠加的方式增强空间的设计效果。并在平淡的色彩中添加鲜亮的红色，使空间的视觉冲击力更加强烈。

RGB=244,244,245 CMYK=5,4,4,0
RGB=16,18,12 CMYK=87,81,88,73
RGB=251,55,74 CMYK=0,89,61,0
RGB=219,209,194 CMYK=17,18,24,0

5.11.2 智能／零售会展展示设计技巧——鲜明的色彩增强空间的视觉冲击力

色彩是会展展示设计中必不可少的重要因素。不同风格的色彩搭配能够营造出不同的空间展示效果，例如：高饱和度的颜色色彩鲜明，在空间中能够瞬间抓住受众的眼球。因此能够为空间营造出强烈的视觉冲击力。

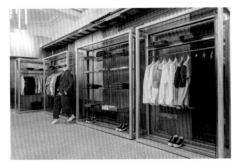

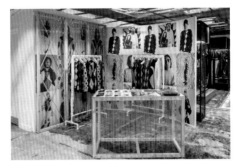

这是一款鞋服区域的零售展示空间设计。将色彩丰富而又鲜亮的展示元素陈列在空间中最为显眼的中心位置，通过色彩的对比使空间具有强烈的视觉冲击力，营造出活跃的空间氛围。

这是一款服装类的零售展示空间。相同元素的重复应用使空间整体充满了个性化。服饰与背景展示图像的色彩鲜亮而又和谐。通过高饱和度且具有对比效果的色彩打造强烈的视觉冲击力。

配色方案

双色配色

三色配色

五色配色

佳作欣赏

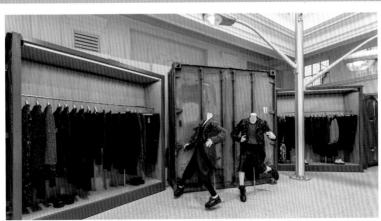

5.12 印刷 / 包装

　　随着市场经济的快速发展，印刷 / 包装行业已经在无形之中成为产品的一种推销形式，通过各个要素之间的协调搭配，展现出企业与品牌的特色，从而达到营销与宣传的目的。

　　特点：

◆　凸显包装载体或是品牌的特性。

◆　具有良好的宣传效果。

◆　简洁且具有说明性。

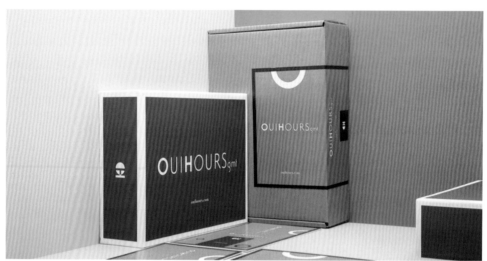

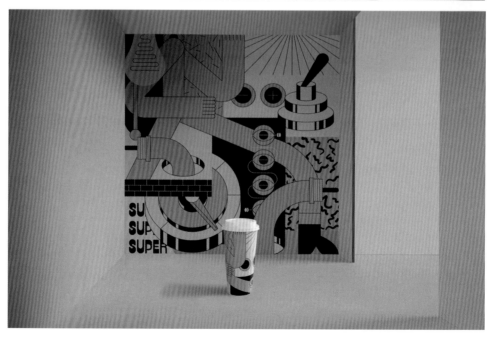

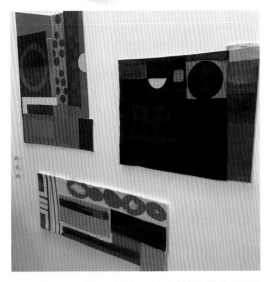

设计理念：这是一款印刷品的会展展示空间设计。通过丰富而又协调的色彩搭配，打造出精彩且充满活力的空间氛围。

色彩点评：空间以暖色调为主。配以少许的冷色调，低明度、低饱和度的配色方案使空间看上去稳重、柔和。

⬤ 矩形的展示区域搭配圆形和直线线条的装饰元素，使空间看上去活跃而又饱满。

⬤ 纯净的白色背景墙不加任何修饰，可以更好地将展示元素进行凸显，同时也避免了过于杂乱的空间效果。

RGB=238,233,229 CMYK=8,9,10,0
RGB=57,30,42 CMYK=74,88,69,53
RGB=211,205,35 CMYK=26,16,90,0
RGB=53,114,161 CMYK=81,53,26,0

这是一款巧克力系列包装的会展展示空间设计。以白色的雕塑为展示载体，丰富而又生动的形象使空间看上去更加饱满、活跃。色彩丰富的展示元素与展示载体形成了鲜明的对比，使展示元素在空间中更加突出。

RGB=226,226,226 CMYK=13,10,10,0
RGB=172,38,62 CMYK=40,97,74,4
RGB=199,161,2 CMYK=30,39,99,0
RGB=5,91,75 CMYK=90,55,76,19
RGB=220,164,177 CMYK=17,54,20,0

这是一款珠宝产品的包装项目会展展示空间设计。将完整的包装形象以不同的角度进行呈现，以便参观者更加全面地了解展品的魅力与特点。整个空间无论是展示元素还是载体，都采用低纯度、低饱和度的色彩，打造出淡然而又甜美的空间氛围。

RGB=223,198,187 CMYK=15,25,24,0
RGB=175,195,122 CMYK=36,18,8,0
RGB=244,208,214 CMYK=5,25,10,0
RGB=31,86,173 CMYK=89,69,3,0

5.12.2 印刷／包装会展展示设计技巧——统一的配色方案打造和谐氛围

在会展展示设计中，统一的色彩不仅能够凸显品牌形象、彰显品牌特性，还能够为展示空间营造出和谐统一的空间氛围。

这是一款洗发水的包装展示空间设计。以绿色为主色，迎合了绿色而又健康的设计理念。以矩形的展示架为主要的装饰元素，使空间看上去更加平稳且富有设计感。

这是一款身体护理品牌的包装展示空间设计。无论是展示元素还是装饰物品，均以统一而又淡然的色彩为主。打造出稳重而又高雅的视觉效果。

配色方案

双色配色

三色配色

五色配色

佳作欣赏

第**6**章 会展展示设计的风格

会展展示设计是一种以展示元素和与其相关信息的有效传播和沟通交流为主要目的的空间设计。通过合理的空间规划和视觉形象塑造，与多种综合性设计元素结合在一起，打造合理且人性化的展示空间效果。

在设计的过程中，通过展示元素的不同属性，会产生不同风格的展示空间。例如：科技风格、个性风格、素雅风格、轻奢风格、前卫风格、自然风格、商务风格、复古风格等。

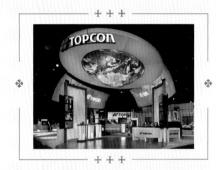

6.1 科技

科技风格的会展展示设计是基于现代科技的数字多媒体技术以及照明技术等元素的多方位融合，打造富有科技感、现代化视觉效果的展示空间。

特点：

◆ 灯光的巧妙应用。

◆ 影像丰富 。

◆ 互动性较强。

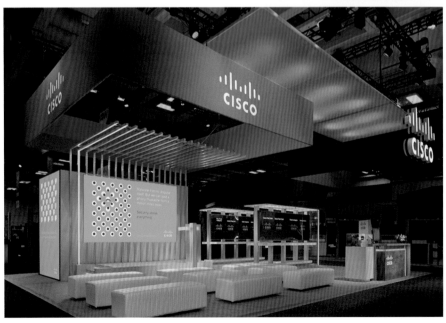

6.1.1 科技风格

设计理念：这是一款英特尔公司的会展展示空间设计。空间摆脱了固有的设计理念，通过强烈的框架模式和不一样的主色调凸显空间的科技感。

色彩点评：将紫色作为空间的主色，配以灯光元素对空间进行装饰，增强色彩的明度。再加以少许的青色点缀空间，使空间富有科技感和视觉冲击力。

🔹 空间中的金属框架像灯塔一样炽烈燃烧，形成了一个由矩形组合而成的通道，增强了空间的连续性与统一性。

🔹 在每一个展示区域的下方都设有公司的标志，加强对氛围的渲染和主题的突出。

🔹 空间将模糊的数据处理概念渲染成牢固的展示元素，使空间的展示主题更加明确。

RGB=175,104,231 CMYK=52,64,0,0,
RGB=41,53,74 CMYK=89,81,58,30
RGB=8,170,175 CMYK=75,15,37,0
RGB=153,161,180 CMYK=43,34,22,0

这是一款智能电子产品的会展展示空间设计。展览的核心无疑是一种沉浸式的光学幻觉。镜子元素的加入将纵向展示区域进行延伸，简洁的线条和简约的图形营造出一种宁静而又平稳的空间氛围，与其他狂热的贸易展厅形成了鲜明的对比。

RGB=0,101,176 CMYK=89,60,8,0
RGB=26,72,155 CMYK=93,78,11,0
RGB=191,191,184 CMYK=29,23,26,0
RGB=13,27,48 CMYK=97,94,64,52

这是一款电子产品的会展展示空间设计。青色和蓝色的搭配为空间营造出强烈的科技感。将展示元素放置在纯白色的展示区域，纯净而又低调的背景颜色能够使展示元素更加突出。

RGB=97,227,254 CMYK=53,0,10,0
RGB=198,210,209 CMYK=27,13,17,0
RGB=0,168,255 CMYK=71,24,0,0
RGB=16,86,133 CMYK=92,69,34,1

6.1.2 科技风格会展展示设计技巧——渐变色彩增强空间的变化效果

渐变色彩是一种饱满且充满可塑性的元素，在会展设计中，渐变色的应用能既够为空间创造出一些时尚的氛围，又能够避免喧宾夺主的视觉效果。这使得渐变成为一种富有感染力又非常实用的设计方案。

这是一款商业机器公司的会展展示空间设计。空间通过不断变化的颜色和图案吸引了参观者的目光和脚步。过渡自然的渐变色彩在富有科技感的空间中显得格外温暖、舒心。

这是一款织物图像公司的会展展示空间设计。在背景展示板上将文字设置成渐变的色彩，并通过冷暖色调的对比使空间富有了强烈的视觉变化效果。

配色方案

双色配色

三色配色

四色配色

佳作欣赏

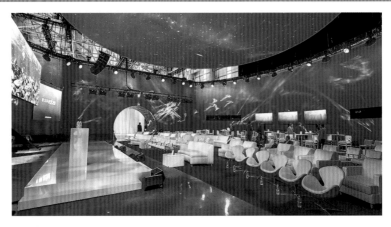

6.2 个性

个性化的会展展示设计是在常规设计的基础上增加一些别具一格的独特设计元素，使展示空间看上去具有与众不同的视觉效果。通过视觉层面的渲染抓住受众的眼球，为其留下深刻的印象。

特点：

- ◆ 具有强烈的视觉感染效果。
- ◆ 独特的氛围吸引受众的注意力。

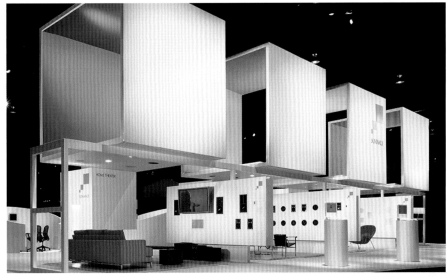

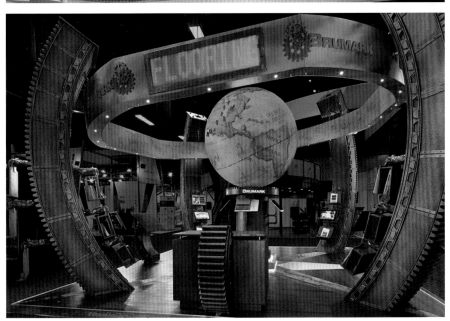

6.2.1 个性风格

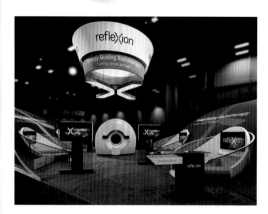

设计理念：这是一款医疗设备的会展展示设计。在饱满的空间中通过一系列的视觉引导将展示元素凸显出来。

色彩点评：空间以无彩色系中的黑色和灰色为底色，在平稳而又低调的空间中配以鲜亮热情的橘红色，使整个空间看上去更加丰富且富有激情。

🔟 在空间的左右两侧设置了两种超大的波浪状，该元素的应用既可以作为空间的视觉引导，将受众的视线顺着波浪形状的走势引导到中心展示元素的位置处。又可以对宽敞的空间进行装饰，曲线线条的应用使空间看上去更具动感。

🔢 在元素展示区域的正上方设有带有产品标志元素的大型灯光，既能够与空间的主题相互呼应，又可以对展示元素进行凸显。

RGB=234,94,58 CMYK=9,77,77,0
RGB=64,139,158 CMYK=75,37,35,0
RGB=82,76,86 CMYK=74,71,58,18
RGB=21,31,33 CMYK=88,79,76,61

这是一款瓷砖工业行业的会展展示设计。采用十组木质立方体和红色织物金字塔对空间进行装饰，鲜艳的红色与直线线条所形成的尖锐的锐角和直角使空间看上去更加坚固，搭配纯白色的座椅和展示区域，为热情的空间增添了一丝平稳与和谐。

RGB=166,41,37 CMYK=41,76,100,7
RGB=216,210,211 CMYK=18,17,14,0
RGB=141,144,148 CMYK=51,41,37,0
RGB=250,249,245 CMYK=3,2,5,0

这是一款电子娱乐博览会的展示空间设计。将相关的元素图像展示在空间中显眼的区域，并配以亮眼的橙黄色将其进行凸显，使整个空间风格统一，且个性化十足。

RGB=24,31,38 CMYK=88,82,72,58
RGB=255,67,14 CMYK=0,85,91,0
RGB=28,83,184 CMYK=90,69,0,0
RGB=229,239,240 CMYK=13,4,7,0

6.2.2 个性风格会展展示设计技巧——丰富的色彩带来强烈的视觉冲击力

　　色彩的运用是会展展示设计的重要组成部分，因此在会展展示设计的过程中，通常情况下会通过富有强烈对比效果的色彩搭配以增强空间的视觉冲击力，使空间看上去更加前卫且充满个性化。

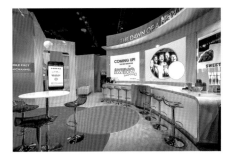

　　这是一款电子产品的会展展示设计。以不同色彩的承载物将展示元素进行呈现，并将展示台上的拼接数字设置成纯色和渐变色的配色方案。高饱和度的色彩搭配多彩的配色方案，为空间营造出强烈的视觉冲击力。

　　这是一款国际游戏技术的会展展示设计。空间将橙色和蓝色相搭配，高饱和度的对比配色方案为空间带来强烈的对比效果。搭配柔和的曲线设计元素，使整个空间看上去更加热情、饱满。

配色方案

双色配色

三色配色

四色配色

佳作欣赏

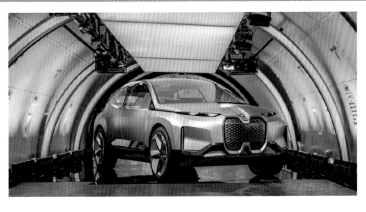

6.3 素雅

　　素雅风格的会展展示设计通过含蓄的设计手法将展示空间进行装饰，淡雅而又柔和的色彩与温和平稳的装饰元素相结合，打造出使人身心舒适的展示空间。

　　特点：

◆　通常以素色为主色调。

◆　空间氛围干净、纯粹。

◆　简单、大气。

6.3.1 素雅风格

设计理念：这是一款家具的会展展示设计。以"胖乎乎"为主要的设计理念，通过圆鼓鼓的设计形象与产品的设计主题相互呼应。

色彩点评：将米色作为空间的背景色，不同角度和位置构成了色彩的不同明度和纯度，使空间的层次感更加丰富。配以低调的深灰色、黑色和深棕色，打造出素雅、稳重的展示空间效果。

🔵 在空间中设有高低不同的展示台，将每一种展示元素进行单独陈列，在尽量凸显每一个展示元素的特点和魅力的同时，也在视觉上增强了空间的层次感。

🔵 在空间中通过布料元素对空间进行装饰，自然垂落的布料形成褶皱感，与精致的空间形成鲜明的对比，使空间更加丰富饱满。

- RGB=228,204,169 CMYK=14,23,36,0
- RGB=76,44,31 CMYK=64,80,87,49
- RGB=123,119,123 CMYK=60,53,47,0
- RGB=33,29,30 CMYK=82,80,77,63

这是一款以"艺术家公寓"为主题的会展展示设计。以无彩色系中的黑、白色为主色调，配以温暖的黄色调灯光将空间进行照亮，打造出纯净而又温馨的空间氛围。利用垂直的板条将墙壁覆盖，使空间整体效果更具纵深感。

- RGB=247,226,194 CMYK=5,15,27,0
- RGB=138,127,127 CMYK=54,51,45,0
- RGB=13,12,10 CMYK=88,84,86,75
- RGB=241,237,228 CMYK=7,7,12,0

这是一款壁橱的会展展示设计。将外侧的地面设置成温和的深灰玫红色调，烘托出空间温暖、柔和的氛围。规整的布局和实木元素的应用为参观者带来了宾至如归的感觉。

- RGB=163,89,101 CMYK=45,75,52,1
- RGB=171,162,143 CMYK=39,35,43,0
- RGB=167,99,69 CMYK=42,70,76,3
- RGB=220,219,211 CMYK=17,13,17,0

6.3.2 素雅风格会展展示设计技巧——曲线元素的融入使空间风格更加柔和

曲线是会展展示设计中常见的装饰元素，通过其柔和的弧度和温顺的造型效果使空间看上去更加温馨舒适。

这是一款行李箱的会展展示设计。有机玻璃面板和金属装饰使空间看上去更加精致优雅。在展厅前方设置椭圆形的吊灯，为平稳且规整的空间增添了一丝柔和的氛围。

这是一款虚拟现实头戴设备制造商的会展展示设计。将产品的标志设置成眼睛的形状，与空间的主题相互呼应。在展厅前方设置圆形的灯光元素，通过曲线线条的应用，使空间看上去更加温和、平静。

配色方案

双色配色

三色配色

四色配色

佳作欣赏

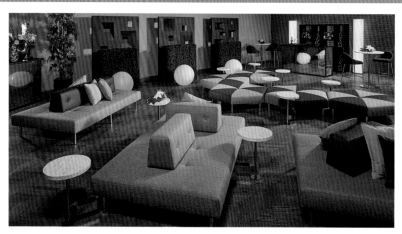

6.4 轻奢

轻奢风格的会展展示设计是将温和与奢侈融合在一起，看似简单的外表往往反映出一种隐秘的贵族气质，通过一些精致的展示元素来凸显整体氛围的质感，给人以一种低调奢华，有内涵的感觉。

特点：

◆ 色彩纯粹。

◆ 简洁、大气，但并非忽视品质和设计感。

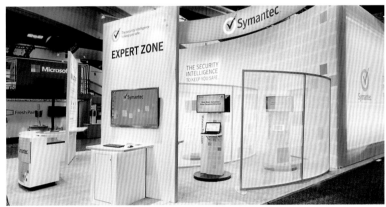

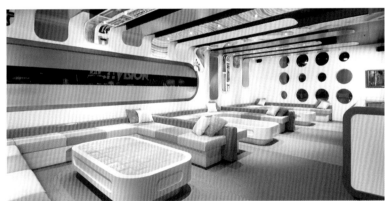

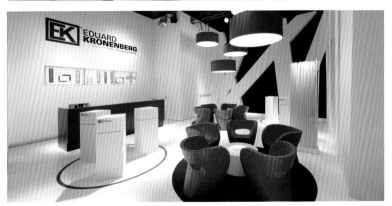

6.4.1 轻奢风格

设计理念：这是一款咖啡产品的会展展示设计。以"精致"作为空间的定位，通过铜质材质和规整的布局打造出高雅轻奢的会展展示空间。

色彩点评：以白色的框架为底色和铜质材质的金属色泽，搭配鲜亮的白色灯光

进行照射，通过光照效果使空间具有不同明暗程度的表面，同时也形成了过渡自然的渐变效果。

🔵 空间通过铁质的白色框架、铜质的管状通道和玻璃烧杯以及类似于蒸汽压力表的定制标牌，组合成精致的"咖啡实验室"。

🔵 当展览的灯光从铜线反射到白色表面上时，它使整个展位都闪闪发光。

🔵 铜质的管道因其出色的导热性而长期用于咖啡制作，同时也能够与白色的框架相结合，形成精致、规整、通透的隔断。

- RGB=199,86,55 CMYK=28,78,82,0
- RGB=237,236,231 CMYK=9,7,10,0
- RGB=230,160,96 CMYK=13,46,64,0
- RGB=192,52,46 CMYK=31,92,89,1

这是一款照明公司的会展展示设计。规整的射灯与精致的吊灯形成鲜明对比。暖色调的彩色色条在纯白色的背景下显得格外突出。简洁而又规整的布局搭配精致而又淡雅的展厅空间，打造出轻奢风格的展厅效果。

- RGB=241,239,234 CMYK=7,6,9,0
- RGB=179,135,98 CMYK=37,51,63,0
- RGB=123,138,145 CMYK=59,42,38,0
- RGB=142,70,143 CMYK=56,83,15,0

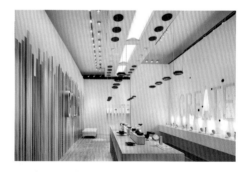

这是一款照明公司的会展展示设计。以黑色、白色和实木色作为空间的底色，精致而又简约的展示空间与左侧富有层次感的彩色色条形成鲜明对比，营造出精美而又活跃的展示空间氛围。

- RGB=229,229,229 CMYK=12,9,9,0
- RGB=239,194,154 CMYK=8,30,41,0
- RGB=44,48,44 CMYK=80,73,76,50
- RGB=15,125,130 CMYK=84,43,50,0

6.4.2 轻奢风格会展展示设计技巧——饱满的空间构造

轻奢风格的会展展示设计有别于简约风格，在设计的过程中，饱满的空间构造也能通过精致的装饰元素打造出灵巧、优雅的空间氛围。

这是一款婴儿用品的会展展示设计。以纸板为主要的装饰材质，打造出层次丰富、清新活泼的展示空间效果。具有金属光泽的展示台将黑白格子的地面进行反射，营造出精致且大气的空间效果。

这是一款吊灯制造商的会展展示设计。将精致大气、层次饱满的吊灯摆设在空间的中心位置处，营造出精致、优雅的气质。绿色的植物贯穿整个空间并相互呼应，在白色晶体之间形成了层叠的绿色火焰的效果。

配色方案

双色配色

三色配色

四色配色

佳作欣赏

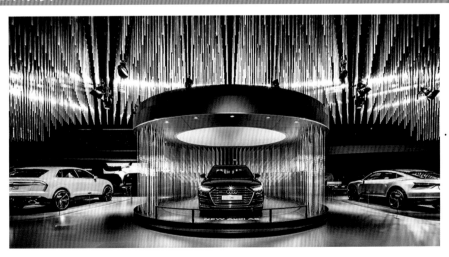

6.5 前卫

前卫风格的会展展示设计是一种以大胆的设计风格和夸张的表现手法为主要表现形式的空间设计。空间的整体氛围凸显自我，个性张扬。通过独特的设计理念与其他空间形成鲜明的对比，可以给受众留下深刻的印象。

特点：

◆ 设计风格夸张、大胆。

◆ 色彩对比强烈。

◆ 主体氛围浓郁。

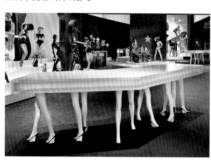

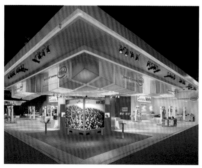
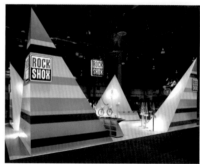
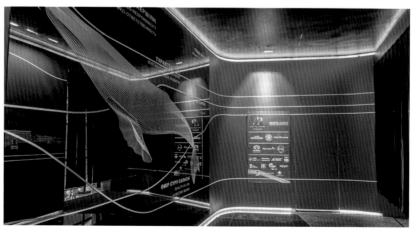

6.5.1　前卫风格

设计理念：这是一款汽车的会展展示设计。将展示空间分为两个截然不同的部分，立体化的展示效果使展示空间看上去更加前卫且富有激情。

色彩点评：空间以黑色为背景，搭配鲜亮的黄色和浓郁热情的橘黄色，营造出鲜活且富有活力的展示空间效果。

① 在展示区域的地面上设置黑色的圆形区域对展示元素进行凸显，与白色的地面背景形成鲜明的对比，增强展示区域的视觉冲击力，使展示元素在空间中更加明显。

② 在汽车后面，采用三面 LED 屏幕墙提供变化的背景，似乎将汽车嵌入了各种环境中，例如繁忙的城市街道和高速追逐。

③ 简约的灯光将复杂的空间进行基础照亮，避免了太过丰富的装饰元素使空间看上去过于杂乱。

RGB=254,218,88　CMYK=5,18,71,0
RGB=206,89,42　CMYK=24,77,89,0
RGB=18,20,19　CMYK=87,82,82,70
RGB=243,239,236　CMYK=6,7,7,0

这是一款以"破坏食欲"为主题的会展展示设计。以餐车作为中心图像，通过有趣的设计手法和强烈的色彩对比使整个空间看上去更加前卫、生动。

RGB=239,66,51　CMYK=5,87,78,0
RGB=18,64,116　CMYK=98,84,38,3
RGB=245,205,56　CMYK=9,23,81,0
RGB=205,189,173　CMYK=24,27,31,0

这是一款信息技术的会展展示设计。以矩形为主要的设计元素，展位内摆放了近 600 根由木头或丙烯酸制成的光束，并采用绿色到青色的过渡，搭配纯白色的灯光，营造出强烈的放射效果，在空间中轻而易举地形成视觉中心。前卫且具有科技感效果的展厅使受众过目不忘。

RGB=20,28,17　CMYK=86,76,91,68
RGB=1,204,51　CMYK=70,0,95,0
RGB=247,252,251　CMYK=4,0,2,0
RGB=2,42,90　CMYK=100,95,54,16

6.5.2 前卫风格会展展示设计技巧——饱满的空间构造

前卫风格的会展展示设计是一种充满设计感的展示空间。在设计的过程中，可以通过丰富的装饰元素和饱满的空间构造，打造出和谐且富有设计感的展示空间效果。

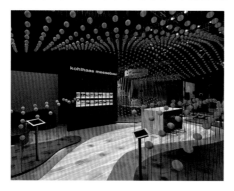

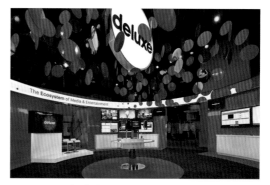

该款会展设计通过悬浮的橙色球体和动人的灯光营造出一种运动的视觉效果。精准的对齐程度和鲜亮的色彩营造出强烈的视觉冲击力，前卫又时尚的空间效果使人过目不忘。

这是一款豪华娱乐服务集团的会展展示设计。以圆形为主要的装饰元素，搭配鲜亮且热情的红色，并将"deluxe"字样悬挂在空间上方的中心位置，通过圆环元素高低和大小的变化，使空间充满视觉冲击力和律动感。

配色方案

双色配色

三色配色

四色配色

佳作欣赏

6.6 自然

　　自然风格的会展展示设计是将崇尚自然、回归大自然的理念融入设计创意之中，使展示空间的整体氛围自然和谐，通过舒适的空间氛围拉近受众与展示空间的距离。

　　特点：

◆　强化观众对企业文化形象的视觉记忆。

◆　氛围清新自然。

6.6.1 ▶ 自然风格

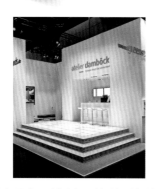

设计理念：这是一款以环保为主题的会展展示设计。为了唤起人们对绿色环保的关注，将一部分展示元素与自然界的元素相结合，在引起受众共鸣的同时也能与空间的主题相互呼应。

色彩点评：以纯净的白色为底色，搭配自然界中清新的绿色和实木色的材质，营造出平稳、自然的空间氛围。

① 将展示空间设置成一个开放式酒吧，一台视频投影仪在酒吧旁边的墙上闪动着诸如"可持续"和"节能"之类的环保词语。

② 玻璃碎片组合而成的地板以矩形的形式呈现在受众的眼前，层层叠加的形式使展示空间更具空间感与层次感，同时也营造出温馨、稳固的空间氛围。

③ 在空间的左侧设置了一个半封闭式的下沉式休息室。休息室内有两堵独特的墙，其一是用经过改制的切碎的橡木面板制成的，其二是用活苔藓覆盖的，环保的建材与空间主题相互呼应。

██ RGB=222,222,217 CMYK=16,15,13,0
██ RGB=112,168,95 CMYK=62,20,76,0
██ RGB=145,111,83 CMYK=51,60,70,4
██ RGB=48,51,40 CMYK=78,71,82,50

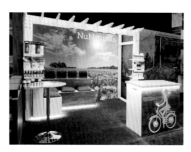

这是一款天然产品博览会的会展展示设计。空间大量运用天空的蓝色和草地绿色，将自然风光的图像展示在背景展板之上，与展示空间地面的草地和前台的卡通形象组合成一幅美好而又清新的景象，与空间的主题相互呼应。

这是一款食品类的会展展示设计。将元素陈列在展示架之上，配以绿色植物将其进行环绕，使整个空间看上去更加自然清新。展板的外侧使用橘黄色、淡紫色和草绿色，使空间的氛围在自然清新中又多了一分纯净。

██ RGB=67,122,57 CMYK=78,43,98,4
██ RGB=103,182,229 CMYK=60,17,6,0
██ RGB=185,140,189 CMYK=35,52,5,0
██ RGB=206,202,54 CMYK=28,17,86,0

██ RGB=111,122,36 CMYK=65,47,100,5
██ RGB=195,86,77 CMYK=30,78,67,0
██ RGB=210,139,204 CMYK=24,54,0,0
██ RGB=254,183,138 CMYK=0,39,45,0

为了加深对会展展示设计风格的渲染，可以在设计的过程中增添一些自然界的元素对空间进行装饰，提倡绿色环保的理念，加深受众对展示空间的视觉印象。

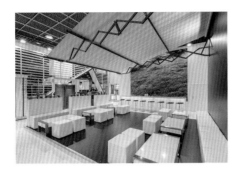

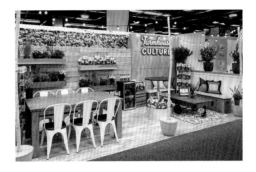

这是一款家用纺织用品的会展展示设计。电子屏幕上自然的景色和左侧展示架之上的植物元素相互呼应，搭配天花板上的实木框架元素，为受众营造出清新自然的视觉效果。

这是一款农舍文化的会展展示设计。采用植物背景墙、实木材质展示架和盆栽元素对空间进行点缀，打造出温馨、自然的空间氛围。

配色方案

双色配色

三色配色

四色配色

佳作欣赏

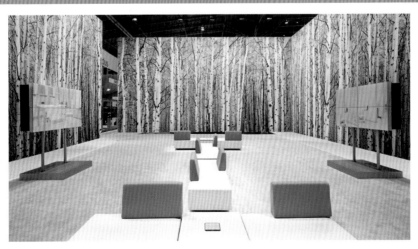

6.7 商务

商务风格的会展展示设计整体要营造出一种稳重、大气、规整的视觉效果。在设计的过程中更倾向于规整的矩形和流畅的线条等具有平稳气质的装饰元素，使整个展示空间具有浓郁的商业气息。

特点：

◆ 布局规整，色彩平稳。

◆ 注重商务元素的展示。

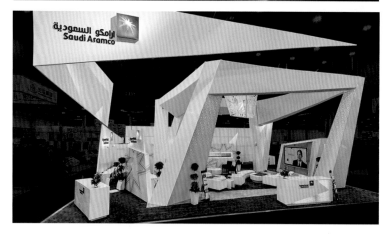

6.7.1 商务风格

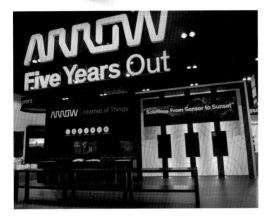

设计理念：这是一款电子产品的会展展示设计。展厅外侧通过规整的布局营造出稳重、踏实的视觉效果。

色彩点评：空间色彩浓郁稳重，大面积的普鲁士蓝与少量的天蓝色相搭配，营造出平和、沉稳的空间氛围，将孔雀绿作为空间的点缀色，使其为蓝色调的空间增添了一丝清新与活跃。

🔵① 在左侧的展示墙上设有圆形的图标对空间进行装饰，在活跃空间氛围的同时也对空间的主题进行解释说明。

🔵② 在右侧一系列灯箱的前方设置了三台显示器，以便于产品相关信息的展示。

🔵③ 以正圆形对灯箱进行装饰，叠加的圆环相互交错，多组同心圆的组合丰富了展示空间。

RGB=138,188,229 CMYK=50,18,4,0
RGB=8,49,77 CMYK=99,86,56,28
RGB=222,222,222 CMYK=15,12,11,0
RGB=12,141,131 CMYK=81,32,54,0

这是一款照明元素的会展展示设计。蓝色与橙色的对比使空间具有强烈的视觉冲击力。以长方形为主要的设计元素，精致且整齐的展示隔板使空间看上去更加规整有序，天花板上的镜子元素对下方的场景进行反射，使空间看上去更加丰富饱满。

RGB=239,66,51 CMYK=5,87,78,0
RGB=18,64,116 CMYK=98,84,38,3
RGB=245,205,56 CMYK=9,23,81,0
RGB=205,189,173 CMYK=24,27,31,0

这是一款医学影像技术的会展展示设计。在展示空间内设置两组客户体验区域，并利用显眼的红色与蓝色系的背景形成鲜明的对比将其进行凸显。规整的布局与矩形的装饰元素使空间看上去更加商务化。

RGB=20,28,17 CMYK=86,76,91,68
RGB=1,204,51 CMYK=70,0,95,0
RGB=247,252,251 CMYK=4,0,2,0
RGB=2,42,90 CMYK=100,95,54,16

6.7.2 商务风格会展展示设计技巧——以矩形为主要的装饰元素

矩形元素根据其自身的属性与特点，在展示空间的应用能够营造出稳重、平和的视觉效果，因此在商务风格的会展设计中，该元素的应用更有助于氛围的渲染。

这是一款废物管理公司的会展展示设计。将矩形纸板箱以倾斜的方式进行堆叠，并将建筑工业图像面向受众，重复利用的展示元素更容易吸引受众的目光。规整的矩形搭配冷色调的绿色、蓝色和青色，打造出稳重且具有商业氛围的展示空间。

这是一款韩国斗山集团的会展展示设计。将元素放置在不同的矩形模块中进行展示，并在规整有序的空间中加入活跃不失平稳的品牌标志，为商务化的空间增添了一丝轻松的氛围。

配色方案

双色配色

三色配色

四色配色

佳作欣赏

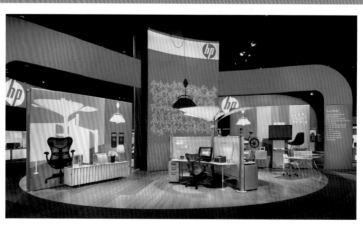

6.8 复古

　　复古风格的会展展示设计具有一种经典的美感和魅力，倡导自然舒适且不失温馨浪漫的展示环境。在设计的过程中，通常采用稳重的色彩和精致的细节处理，以增强空间整体复古的氛围感。

特点：

◆ 在做旧的基础上提高每一个设计单品的品质。

◆ 充满年代感的视觉元素。

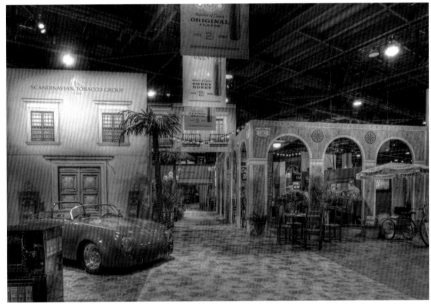

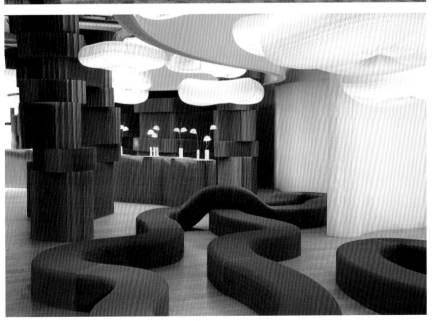

6.8.1　复古风格

设计理念：这是一款灯具的会展展示设计。复古风格的展示空间使展示元素看上去更有质感。

色彩点评：空间色彩浓郁稳重，以厚重的深棕色和神秘的黑色打造沉稳、平和的空间氛围。在庄重的空间配以少量的橘红色和浓蓝色进行点缀，低明度的对比色配色方案为展示空间增添了一丝活跃与热情。

👉 摒弃了单一的展示手法，没有将展示元素陈列在单一且没有重点的展示支架之上，而是选择矩形框架，高低不同的陈列方式与泛黄的灯光色彩，打造温馨且具有变化效果的展示空间。

👉 裸露的砖墙以不加修饰外表和浓厚的色彩打造具有复古氛围的空间效果，与黑色的带有文字和图案的背景展示板形成鲜明的对比，使空间的层次感更加明确。

👉 地面上陈列的不规则的球体通过灯光的照射，产生一种具有磨砂感的暗淡的光泽，增强了空间的质感。

- RGB=240,105,63　CMYK=6,72,74,0
- RGB=151,117,91　CMYK=49,58,66,2
- RGB=52,137,166　CMYK=77,38,30,0
- RGB=1,0,5　CMYK=93,90,85,78

这是一款装饰纸展厅外侧的会展展示设计。黑色的半透明织物遮盖了外部，内侧采用具有折叠效果装饰元素，能够使人将展示空间与"水晶"联系到一起。不同的横截面配以不用浓度的棕色，打造稳重、复古且不失变化效果的展览空间。

- RGB=163,126,84　CMYK=44,54,71,1
- RGB=147,102,60　CMYK=49,64,84,7
- RGB=70,49,27　CMYK=67,74,94,49
- RGB=215,192,169　CMYK=19,27,33,0

这是一款美容产品的会展展示设计。以实木材质为主要的设计元素，轻柔而又温馨的色彩营造出自然且踏实的展示空间。清新柔美的植物与时尚大胆且具有复古风情的人物图像元素相结合，打造出前卫、自然、环保、复古的展示空间。

- RGB=219,197,167　CMYK=18,25,36,0
- RGB=152,160,154　CMYK=47,33,37,0
- RGB=66,106,207　CMYK=70,22,16,0
- RGB=77,61,61　CMYK=71,74,69,35

6.8.2　复古风格会展展示设计技巧——深色调实木材质的应用

实木材质在会展展示设计中是一种天然、绿色的装饰元素，深色调的实木元素能够为空间营造出稳重、踏实的视觉效果，配以精致又富有年代感的装饰元素，打造出复古、时尚的展示空间效果。

这是一款展厅内封闭式的半私人会议空间设计。实木材质的桌子不加任何修饰，增添了空间的年代感。画报图像与文字内容相互呼应，加深了对空间的主题渲染。简约的灯光将丰富的空间进行基础照亮，避免了喧宾夺主的设计效果。

这是一款电气公司展厅内洽谈休息区域的空间设计。选用横向的木条元素作为空间四周的隔板，稳重的色彩和统一的横向条纹与地面形成鲜明对比，搭配精致的吊灯对空间进行点缀，打造出活跃而不失沉稳且充满怀旧风情的空间效果。

配色方案

| 双色配色 | 三色配色 | 四色配色 |

佳作欣赏

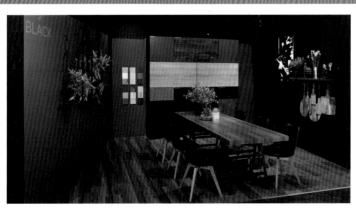

第7章 会展展示设计的秘籍

会展展示设计是一门综合性的艺术，在设计的过程当中可能会涉及色彩、灯光、陈列技巧、区域划分、整体风格塑造等多方位设计元素，要将多个元素进行合理化的结合，创造出时尚前卫且具有独特设计风格的会展展示效果。

7.1　同类色的搭配方案营造协调之感

　　同类色是指色相环中 15°夹角内的颜色，两个颜色之间的色相性质大致相同，你中有我，我中有你。将同类色应用在会展展示设计中，会为整体空间营造出和谐统一之感。

这是一款画廊的展示空间设计。

- 展示空间采用和同类色的配色方案，色彩之间色相性质相同，但色度之间有深浅之分，打造出和谐统一的空间氛围。
- 空间的展示墙以多边形为主要的设计元素，不规律的图形搭配使展示区域看上去更具空间感和层次感。
- 在空间中布置像走廊一样的画廊，在丰富的背景墙上以同等高度将元素进行展示，乱中有序，增强了空间的秩序感。

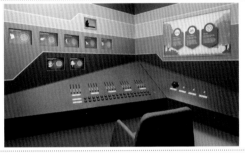

这是一款以"自然"为主题的会展展示设计。

- 空间以绿色为主色，同类色的配色方案打造清新自然的空间氛围，使整个空间与设计主题相互呼应。
- 出乎意料的视角变化和图文并茂的故事讲述使展示空间更具说明性。

这是一款农业展馆饮品类的展示空间设计。

- 以绿色为主色，同类色的配色方案为空间营造出天然、纯正、健康的视觉效果。
- 在入口的左右两侧将产品的包装样式呈现在受众的眼前，在点明空间主题的同时也加深了对主题的渲染。

7.2 多媒体电子产品的应用，增强科技感的营造

在会展展示空间中，每一个区域都有不同的功能与用途，因此要将区域合理地进行划分，这样一方面可以增强空间的利用率，使观看者更加明确区域的用途；另一方面，可以通过人性化的设计方式提升用户的体验度。

这是一款电器公司的会展展示设计。

- 将电子展示屏幕并排陈列在空间的中心位置处，选用蓝色系的灯光将其进行框选，在突出展示区域的同时也通过色彩的塑造为空间增添了科技感与稳重感。
- 将标志背景的不规则图形进行重复性的使用，营造和谐统一的视觉效果。

这是一款博物馆展示的区域设计。

- 将电子展示屏幕放置在空间的中心位置，使其成为空间中最为显眼的元素，在灯光稍显昏暗的空间中显得格外显眼。
- 在玻璃上方展示大小不同的文字元素，通过字号的变化打造丰富的层次感和空间感。

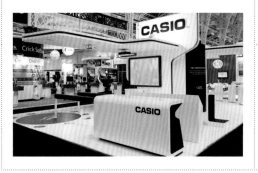

这是一款小型的卡西欧会展展示设计。

- 将电子屏幕设置在空间中最为显眼的位置，高科技的电子设备可以在有限的空间中展示更多的元素。
- 以黑色和白色为主色，大面积的白色背景配以黑色的线条和文字作为点缀，打造出纯净且充满视觉冲击力的展示空间。

7.3 彰显企业个性与风格

　　不同类型的展厅所展示的元素类型是各不相同的，因此在设计的过程中，空间的整体设计风格应该与企业的形象协调统一，从而能够使企业形象得到进一步的宣传，彰显出企业的个性与风格。

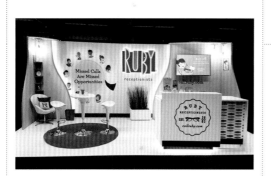

这是一款虚拟接待公司的会展展示设计。

- 该公司通过提供卓越的体验将呼叫者和在线访客转变为客户。因此在展示墙之上围绕着标语设有佩戴麦克风的卡通接线员形象，与公司的主题和整体的设计风格相呼应。
- 空间整体风格轻松活跃、热情生动，与公司的服务理念融会贯通。

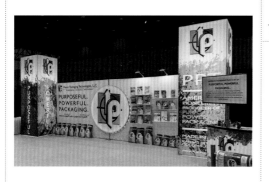

这是一款塑料包装技术公司的会展展示设计。

- 该公司以有影响力的包装为设计理念，通过充满对比效果的色彩增强空间的视觉冲击力，与设计的主题相互呼应。
- 左右两侧的文字背景摒弃了单调的纯色，而是将每一个区域都采用深浅不一的同色系配色方案，打造出富有动感和活力的背景效果。

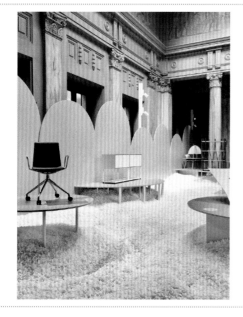

这是一款家具的会展展示设计。

- 该空间以"泡沫"为设计主题，通过柔和的色彩和圆滑的曲线打造松软、柔滑的空间效果，与设计主题相互呼应。
- 将每一个展示元素单独地陈列在展示台之上，使其特点和样式能够得到充分的展现。
- 地面上白色的泡沫材质使空间看上去更加柔和浪漫，通过装饰元素进一步烘托主题。

7.4 重点展品重点突出

会展展示设计在设计的过程中可以通过灯光照射、疏密对比、高矮对比、大小对比等设计技巧，将重点展品重点突出。

这是一款服装的展示设计。

- 将重点展示的服装陈列在空间的中心位置处，并设有环形的展示台，使其与后方其他服装元素形成鲜明的对比，以达到众星捧月的视觉效果。
- 空间上方的装饰元素浪漫饱满、层次丰富，并通过光与影的结合将镂空的花纹投射在背景墙之上，与礼服的设计元素共同营造出和谐统一的空间氛围。

这是一款"散装"乐高的展示空间设计。

- 将乐高拼接成特定的样式展示在空间的中心位置处，并在下方设置凸起的展示台，使其与四周墙壁上的展示元素无论是在陈列方式、展示位置还是在色彩方面，都形成了鲜明的对比。
- 在展示元素的后方设置不同高度的零碎的"点"元素，使空间的氛围更加活跃。

这是一款以服装为主题的会展展示设计。

- 将展示元素陈列在彩色的玻璃框内。使玻璃框内的展示元素在众多展品中脱颖而出。
- 空间色彩丰富、对比强烈，通过色彩的塑造和灯光的照射，使空间看上去更加时尚前卫，同时也营造出了强烈的视觉冲击力。

7.5 为交互创造空间

会展展示设计不是一味地将展品呈现在受众的眼前，而是需要通过双方之间的交流与沟通使观赏者对展品有更深层次的了解，因此在展示空间内为双方创造舒适、放松的交流空间，可以促进展品的宣传并提升用户的体验度。

这是一款零售计划解决方案公司的展示设计。

● 在展示空间的右侧设置了一个供双方相互交谈探讨的空间，以黑色为主色，使空间看上去更加稳重踏实，让咨询者更具安全感。

● 空间整体布局简洁规整，每个模块都以矩形为主要的设计元素，可以加深品牌稳固、可靠的经营理念。

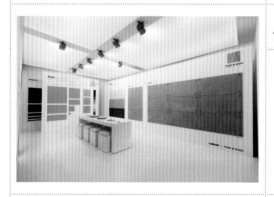

这是一款生产陶瓷粗陶地板公司的展示设计。

● 将洽谈交互区域设计在空间的中心位置处，视野开阔、宽敞明亮。

● 展品充斥在洽谈区域的四周，在视觉上竭尽全力地吸引受众注意力。

● 以矩形为主要的设计元素，大大小小的展示元素和沉稳的色彩打造了平和而又稳固的展示空间。

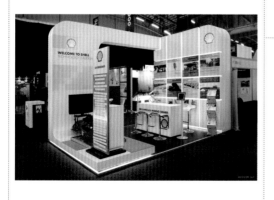

这是一款壳牌集团的展示设计。

● 空间将交谈区域与前台区域合并在一起，将紧凑的空间合理利用，同时在面对访问者的背景墙上设有图文并茂的展示元素，使企业得到了更好的宣传。

● 空间中的展示架、展示背景墙、展示牌均以矩形为主要的设计元素，与品牌标志形成鲜明的对比，使品牌标志在空间中更加突出显眼。

7.6 通透的隔断，做到隔而不堵

通透的设计元素会使整个空间看上去更加开阔舒畅，因此在会展展示设计的过程中，无论空间宽阔与否，在装饰元素的选择上，通透、不死板都应作为首要的条件进行考虑，这样更有助于创造出视线开阔、使人身心舒畅的会展展示空间效果。

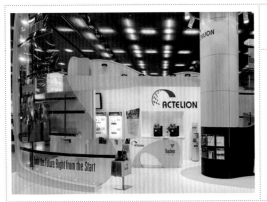

这是一款生物科技公司的会展展示设计。

- 将展厅的隔断设置为半透明材质，使隔断左右两侧的空间更加通透，加大了展示空间以外的宣传力度。
- 空间以绿色为主色，营造出健康环保的空间氛围，与企业的形象和属性相互呼应。

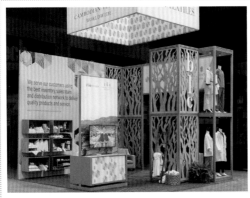

这是一款纺织品采购商的会展展示设计。

- 以实木材质的镂空隔断为主要的设计元素，温馨、舒适，同时也使空间看上去更加通透、大气。
- 将部分产品呈现在显眼的位置，以便在第一时间吸引受众的眼球。
- 空间色彩淡然平稳，与纺织品的材质相互呼应，营造出和谐统一的空间氛围。

这是一款以"展览营销"为主题的会展展示设计。

- 将展示区域与空间隔断结合在一起，中心区域通透的视觉效果使空间看上去更加灵活。
- 边缘处"圆角"的设计使空间看上去更加柔和生动。

7.7 拾取标志的颜色，增强展品与品牌的关联性

在会展展示设计的过程中，将标志的颜色设置为空间的主色，可以加固对空间主题的渲染，增强展厅与展示元素之间的关联性，使整体的氛围更加和谐统一。

这是一款计算机软件的会展展示设计。

- 软件公司的标志以蓝色为主色，烘托出科技、理智、精准的品牌概念，并将其作为空间的主色，使其理念更加突出、氛围更加和谐。
- 空间以棱角分明的图形为主要的设计元素，有梯度的隔断造型使展厅看上去更具层次感与空间感。
- 将标志中应用到的矩形色块融入背景墙的设计当中，使空间的主题更加明确。

这是一款管理系统的会展展示设计。

- 该展示空间以白色为底色，并吸取标志的颜色作为主色，增强空间与品牌之间的关联性。
- 将简单易识的标志展示在背景墙之上，并配有解释说明性文字，通过图文并茂的展现方式增强客户对展品的了解。
- 在展厅中增加了多媒体的展示方式，使受众能够对展品有进一步的深刻了解。

这是一款安全系统的会展展示设计。

- 橘黄色的标志色彩阳光且明亮，将该色彩展示在展示背景墙之上，营造出热情、饱满且充满希望的空间氛围。
- 以黑色作为点缀色，中和了鲜亮的色彩，使空间看上去更加沉稳。
- 黄色灯光产生了微弱的渐变效果，在突出展示区域的同时也使展厅更具空间感。

7.8 暖色调的色彩搭配使空间氛围更加温馨、浪漫

　　暖色调色彩是指通过视觉的传播，能够产生温暖、热情的视觉效果的色彩。通常情况下，我们将红色、橙色、黄色作为暖色调色彩。在会展展示空间中，暖色调色彩的应用能够使整个空间看上去更加温暖、和谐。

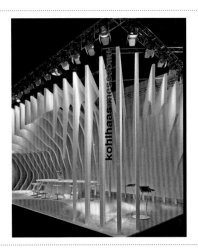

这是一款暖色调的会展展示空间设计。

- 空间以橘黄色为主色，通过灯光的照射，光与影的结合形成了不同明度的色彩，营造出温暖且热情的空间氛围。
- 不规则的隔断以曲线为主要的设计元素，递增或是递减的长度使空间看上去更具韵律感。

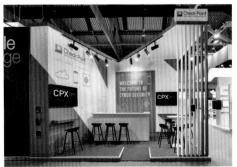

这是一款暖色调的会展展示空间设计。

- 白色的背景下以甜美的粉色作为底色，配以少许的黑色作为点缀，营造浪漫、温馨的空间范围。
- 以规整的色块为主要的设计元素，棱角分明的设计元素将不同的展示区域划分开来，使空间主次分明。

这是一款印刷设备展厅内洽谈区域的展示空间设计。

- 空间以红色为主色，高饱和度的暖色调为空间营造出热情、亲切的氛围。
- 以矩形色块为主要的装饰元素，与纵向的条纹背景板形成呼应，为空间增添了一丝秩序感与平稳感。
- 洽谈区域布局活跃，并在单独的区域之间预留出一定的距离，确保交谈空间的私密性。

7.9 冷色调的色彩搭配，冷静、理智，更容易凸显科技感

冷色调色彩，是指一种能够使受众产生凉爽、寒冷、理智的情绪感受的色彩。通常情况下，我们将绿色、青色、蓝色定义为冷色调色彩。相比之下亮度越高，色彩效果就越冷清，在会展展示空间中营造出的效果就越冷静、理智。同时，冷色调色彩也能够营造出富有科技感的空间氛围。

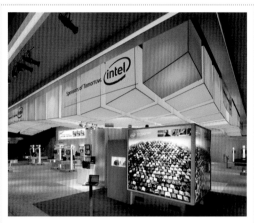

这是一款英特尔公司的会展展示空间设计。

● 空间以青色和蓝色为主色调，通过灯光的照射，两种色彩在空间中碰撞出无限的科技感与未来感。

● 展示厅的上层空间通过多边形的组合创造出巨大的弯曲效果，与标志的样式形成呼应，打造出和谐统一且富有设计感的展示空间效果。

这是一款机床公司的会展展示空间设计。

● 天蓝色的主色调在无彩色系的背景颜色中显得格外清爽、冷静，与标志的蓝色、青色和绿色形成呼应，冷色调的配色方案打造出低调、理智的空间氛围。

● 在展示空间中设置矩形模块，使空间看上去更加规整化、统一化。

这是一款通信网络的会展展示空间设计。

● 空间以蓝色为主色，通过冷艳的色彩营造出纯净、理智且具有科技感的空间效果。

● 落地视频屏幕将数字之路延伸到远处的消失点，营造出无限的延伸感。

● 屏幕将红色作为点缀色，可以增强空间的视觉冲击力。

7.10 渐变色的应用使空间过渡更加自然

　　展示空间的渐变色是一种平稳而又不乏变化感的装饰元素，能够使空间看上去更加丰富饱满，通过展示在平面上的色彩营造出多层次的空间效果，在活跃空间氛围的同时也能通过自然的过渡效果使空间看上去更加和谐自然。

这是一款以灯光为主要设计元素的会展展示设计。

● 将色彩与灯光相搭配，通过光与影的结合打造过渡自然的蓝色系展示空间。

● 在背景墙上设有凸起的浪线对空间进行装饰，不同的高度与角度呈现高频率的活跃氛围。

这是一款博物馆内的会展展示设计。

● 以横向的走廊为左右两侧空间的桥梁，渐变的色彩搭配实木装饰，营造出多彩且温馨的空间氛围。

● 以多样的色彩为主要的设计元素，使空间看上去更加丰富活跃。

● 在一楼的空间设有图文并茂的展示装置，增强空间的展示性和展示元素的易读性。

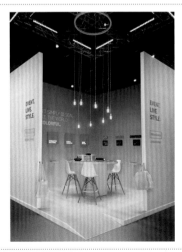

这是一款以色彩为主要设计元素的会展展示空间设计。

● 将空间的展示背景设置为青色到黄色的渐变效果，时尚前卫，清新自然，打造醒目而又独特的展示空间效果。

● 展示元素以矩形为主，呈现出规整有序的空间氛围。

● 在空间的中心位置处设有环形的洽谈区域，使空间的氛围更加活跃。

7.11 重复利用相同元素，加深主题渲染

相同元素的重复应用能够使展厅在视觉上更有韵律和节奏感，既能够使空间的整体效果和谐统一，又能够加深主题的渲染。

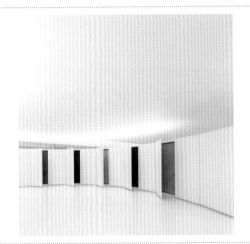

这是一款石材的会展展示空间设计。

- 将矩形展示元素重复性地进行使用，在突出空间主题的同时也能够增强空间的韵律感。
- 弧形的展示空间空旷而又整洁，展示墙面以纯净的白色为背景，打造出简易、明净的空间氛围。
- 将展示元素按颜色分类，避免了展品之间的相互干扰，使观展者能够将注意力集中在眼前石头的材质上。

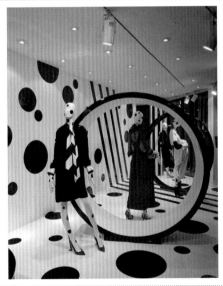

这是一款服装展示区域的空间设计。

- 空间以圆形为主要的设计元素，在展示服装的后方设有一个大型的圆环，在与空间主题相互呼应的同时，也起到了突出主题的作用。
- 将黑色与白色相搭配，对比色的配色方案增强了空间的视觉冲击力。
- 在空间的尽头设置镜子元素，通过反射效果使空间看上去更加宽敞、饱满。

这是一款书籍、相册包装的会展展示设计。

- 将标志中应用到的矩形元素贯穿在整个空间，以矩形为主要的设计元素，使空间的模块化和区域化更加鲜明。
- 展示元素风格迥异、种类丰富，打造出活跃、生动的空间氛围。

7.12 明暗交替的灯光突出展品

灯光是会展展示设计中必不可少的装饰元素，不同明暗程度的灯光效果能够使展示空间看上去更具层次感，在设计的过程中也可以通过明暗交替的光照效果将重点展品重点突出。

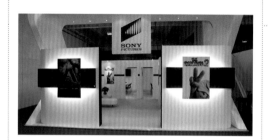

这是一款索尼影视动画的会展展示设计。

- 在展厅外左右两侧展示元素的后方设置了白色的明亮的灯光，使展示元素在昏暗的空间中格外显眼，能够瞬间抓住受众的眼球，突出空间的展示主题。
- 将标志设置在空间的中心位置处，搭配悬挂的展示方式，在点明空间主题的同时也起到良好的宣传作用。

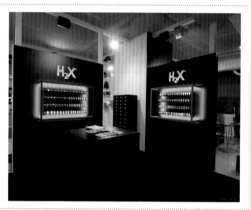

这是一款手表的会展展示设计。

- 在矩形框架的内部设有白色灯光，并将其投射在黑色的展示背景墙之上，使展示区域在暗沉的空间中脱颖而出。
- 利用色彩对比强烈的矩形框将展示元素进行框选，在突出产品的同时也能够增强空间的视觉冲击力。

这是一款博物馆的展示空间设计。

- 将灯光投射在每个展板的不同区域，起到了重点元素重点突出的作用。
- 空间以黄色为主色，同色系的配色方案营造出热情且活跃的空间氛围。

7.13 动静结合，突出空间设计的节奏感

在会展展示设计的过程中，通过富有变化的设计元素营造出动静结合的空间效果，为整体氛围营造出节奏感和韵律感，使空间看上去不再单调。

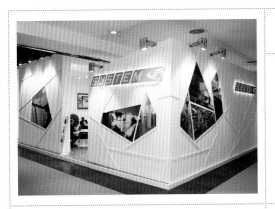

这是一款系统的会展展示设计。

● 平坦纯净的背景墙搭配凸起的不规则直线线条，既能丰富展示背景，又能活跃空间氛围。动静结合的装饰元素使空间更具节奏感。

● 在不规则线条拼接出的多边形内设置展示图像，拼接的图像样式使空间看上去灵活且富有个性化。

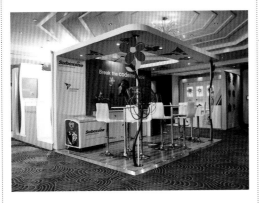

这是一款精神依赖药物的会展展示设计。

● 在展厅的左右两侧设有舒展的植物装置，通过柔和的曲线元素使空间看上去更加舒畅。

● 以深蓝色作为空间的主色，通过其安全、平稳、冷静的视觉效果与产品的属性相互呼应，增强展厅与展品的关联性。

● 空间重复利用花朵元素，在视觉上为受众带来心理暗示，使受众身心愉悦。

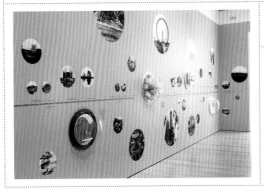

这是一款以建筑为主题的博物馆展示设计。

● 在平坦的展示墙之上设有立体展示元素，并采用玻璃穹顶将凸起的元素进行包围，在起到重点突出的作用的同时使空间更具层次感和节奏感。

● 以圆形为主要的设计元素，不规则的布局使空间看上去更加活跃、生动。

7.14 大面积的图像展示创造强烈的视觉冲击力

在会展展示空间中，大面积的图像元素通过所占的面积比例能够在空间中瞬间抓住受众的眼球，增强空间的视觉冲击力和氛围的渲染效果。

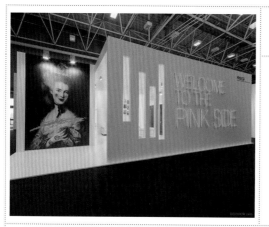

这是一款国际采购的商业会展展示设计。

- 将大面积图像展示在展厅的入口处，使其成为空间中最为抢眼的设计元素，增强空间的视觉冲击力。
- 粉色发光字体在空间中与文字标题相互呼应，增强与展示空间的关联性。
- 将标志设置在空间的右上角，周围的留白和纯粹的黑色相搭配，使其更加突出。

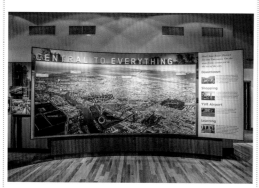

这是一款城市规划的会展展示设计。

- 将地图图纸设置在空间的中心位置处，并配以解释说明性的文字，增强空间的实用性与说明性。
- 大面积的图像在空间中能够瞬间抓住人们的眼球。
- 展示空间以图文并茂的形式呈现在受众的眼前，使空间看上去不再死板。

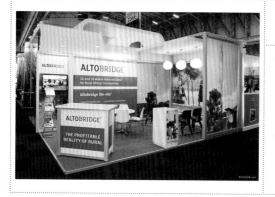

这是一款无线网络提供商的会展展示设计。

- 空间以"非洲农村社区的2G和3G移动语音和数据"为设计主题，因此将非洲的农村的景象呈现在受众眼前，与空间的主题相互呼应。
- 以蓝色为主色，将标志色彩引入展示设计当中，使空间整体氛围和谐统一。

7.15 布局灵活的洽谈座位，增强人与人之间的信任感

洽谈区域是双方交流和沟通的重要场地，规整有序的空间氛围难免造成人们紧张拘谨的情绪，因此，在空间中设置布局灵活的洽谈区能够帮助双方放松身心，增强人与人之间的信任感。

这是一款眼镜店的展示空间设计。

- 在展示区域的对侧设有不规则桌子和简易的两把白色椅子，不规则的图形与展示区域的走势相融合，在活跃空间氛围的同时营造出和谐统一之感。
- 将风格相同，角度和用途各不相同的多边形镜子陈列在座椅的上方，实用又美观。

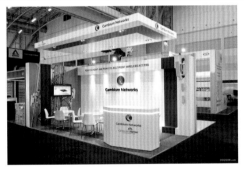

这是一款无线网桥的会展展示设计。

- 在展厅内设置两组洽谈区域，环绕圆形的桌子搭配曲线形式座椅，为空间增添了活跃的氛围。
- 在纯白色的背景墙上展示标志元素，使其能够瞬间抓住受众的眼球，紧扣主题。
- 拾取标志的色彩作为空间的主色，使空间的氛围更加和谐统一。

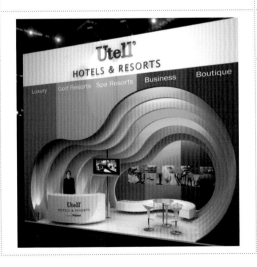

这是一款以旅游度假为主题的会展展示设计。

- 以曲线为主要的设计元素，除了在门口处设置层层递减的弧形彩色装置外，在空间的尽头还设置了与其形状相互呼应的曲线形式的座椅，使空间的氛围更加活跃生动。
- 多彩的空间营造出饱满且活跃的视觉效果。
- 将标志和解释说明性的文字设置在外部空间的最上方，并以白色为底色，使其在色彩丰富的空间中更加显眼。

三色配色　　　四色配色　　　五色配色　　　三色配色

三色配色　　　四色配色　　　五色配色　　　四色配色

双色配色　　　三色配色　　　五色配色　　　双色配色

三色配色　　　四色配色　　　五色配色　　　三色配色

双色配色　　　三色配色　　　双色配色　　　三色配色